Guitar
magazine

吉他雜誌

為何
速彈總是
彈不快？

「明明拚命練習還是沒變快！」這種人非讀不可
起死回生的35種訓練法

作者
海老澤祐也
Yuya Ebisawa

CD
附

U0085724

Rittor Music

≫ 關於本書

目 的

本書將告訴你「怎麼練、怎麼彈、怎麼想」，再加上針對各種症狀提出改善對策的樂句集。目的是讓你越彈越快、搖身一變成為速彈高手。

對 象

既然書名叫做『為何速彈總是彈不快？「明明拚命練習還是沒變快」這種人非讀不可！起死回生的35種訓練』，適合閱讀的當然就是那些"很認真練習卻還是彈不快"的人。

為了幫助在速彈道路上遭遇挫折的人重拾信心，我才編寫了這本書。另外，我還特別推薦"已經讀過基礎速彈教材的初學者"看這本書！

內 容

總共分為六個章節，在標題點出「彈不快的原因」。

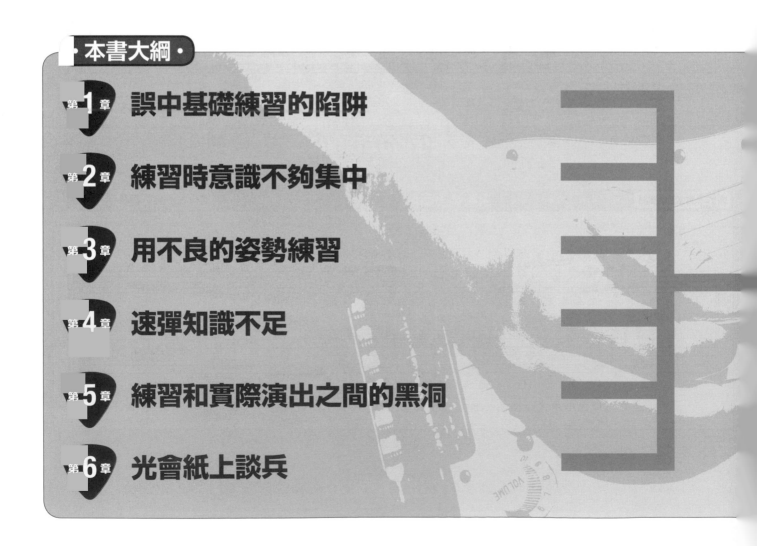

· 本書大綱 ·

第1章 誤中基礎練習的陷阱

第2章 練習時意識不夠集中

第3章 用不良的姿勢練習

第4章 速彈知識不足

第5章 練習和實際演出之間的黑洞

第6章 光會紙上談兵

每一章的內容分為「閱讀頁面」及「練習頁面」。「閱讀頁面」說明各種關於速彈的知識；「練習頁面」則介紹如何讓你變快的樂句練習。書中的文章、插圖、表格、照片、譜例及附錄CD皆有密切關聯，並以多樣化角度介紹各種速彈練習法。

希望各位能活用這本書的內容且樂在其中。

速彈是一種手段。藉由這個手段，吉他手才能在音樂展現上追求更進一步的表現！

此外，速彈也是吉他英雄不可或缺的一項技能。也就是說，追求演奏速度的突破是「吉他手的本能」。希望在各位追隨自我的過程中，這本書能夠派上一點用場。

（撰文：編輯部）

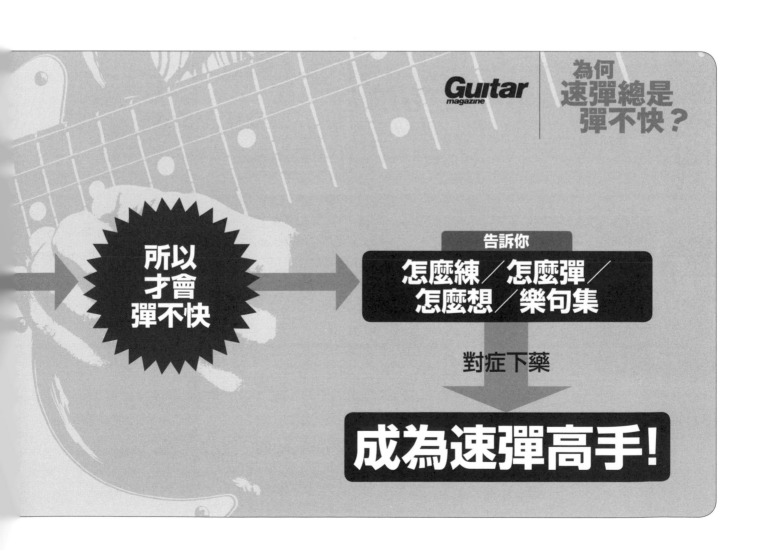

≫ 關於本書

·分為「閱讀頁面」及「練習頁面」·

　　書裡的每一個章節，都由「閱讀頁面」及「練習頁面」構成。前半的「閱讀頁面」是以文章、圖表、表格、照片及參考譜例為主；後半的「練習頁面」則是大量的練習樂句，皆收錄在附錄CD當中。

　　一開始就以「閱讀頁面→練習頁面」的順序閱讀，我個人認為是最有效果的。但"只想讀"、"只想看"或"想先練再讀"的人，也可以按照自己的方式去做。總之只要集中精神，好好學習即可！

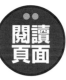 **包含文章、圖表、表格、照片、參考譜例等等。**

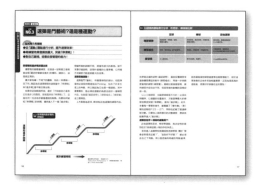
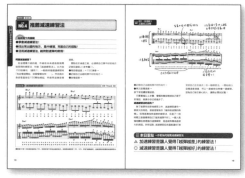

 大量收錄在CD裡的樂句。

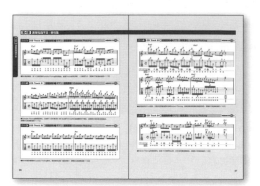
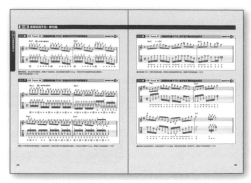
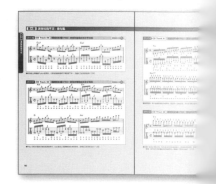

「已經不想速彈了……」大概在十年前左右，我曾有過放棄的念頭。

速彈演奏是一場和自我的戰鬥。我為了追隨自己崇拜的吉他英雄，花費大量的時間，將青春全都奉獻給練習。

直到現在，我不認為那些全是浪費。正因為歷經過失敗、繞了不少遠路，在嘗試過各種練習法之後，我才能直搗「為何速彈總是彈不快？」的問題核心。

本書當中集結了我的經驗、獨自發展出的理論，以及各種練習訣竅。我衷心希望此時正在翻閱本書的你，能夠隨心所欲地享受速彈演奏。

海老澤 祐也
Yuya Ebisawa

為何
速彈總是
彈不快？

附錄CD 製作群

◎作曲／編曲／吉他演奏：海老澤祐也
・使用的吉他：HISTORY GH-SA、Combat TE-WARM

◎錄音：海老澤祐也&杉浦誠一郎
◎貝斯演奏：海老澤祐也&宇野充記

Guitar magazine

CONTENTS

為何 速彈總是 彈不快？

第3章 用不良的姿勢練習
所以才會彈不快 ·········· 50

第 **1** 章

誤中基礎練習的陷阱

所以才會彈不快

contents

　　首先從最基本的部分討論起。造成彈不快的原因之一，往往出在「基礎練習」上。要是小看基礎練習，將會誤觸意想不到的陷阱，久久不能自拔。唯有重新檢視自己的想法、改正錯誤習慣，才能從陷阱脫身！

訓練 NO.1　萬惡根源皆因暖身不足！

起死回生的關鍵

● 確實暖身，在良好的狀態下開始速彈！

● 熟悉各種暖身操！

● 刺激左手的「合谷穴」，讓身心都做好萬全準備！

速彈之路始於暖身！

在進行速彈練習之前，要介紹幾個超有效的暖身操。想當然爾比起一般運指，速彈演奏帶給手指的負擔更大。要是忽略暖身動作，除了讓手指感到疼痛，還得花更多時間才能進入狀況，產生各種身體上的不適（參考下表）。也就是說，暖身不足可說是"百害而無一利"。記住所謂的速彈演奏，是從拿起吉他之前就開始了！

作者秘傳之超有效暖身操！

接下來要介紹作者每天都會做的暖身操。其中包含放鬆手指夾住琴頸，伸展手指跟手指之間的距離；以及將左手手掌壓在大腿下方並活動手指，

兼具保暖功能的左手暖身操。請參考P.12頁的照片1～2。

至於右手暖身操，則有併攏手指之後將手臂伸直，再用左手將右手手掌往自己方向扳；以及伸出拇指輕輕握拳，藉由左右擺動手腕來畫出圓弧的動作。圓弧角度大約是90～120度左右，同時要好好豎起大拇指（照片3～4）。另外凡事都有個限度，暖身也千萬不能做「過頭」！

藉由暖身操幫助自己進入速彈模式！

你知道嗎？人的手又被稱為「第二個腦」，是穴道分布相當密集的部位。其中位於虎口，也就是拇指及食指根部骨頭交接處的「合谷穴」，據說只

▶▶ 暖身不足可能造成的不適

沒有好好伸展左手手指	➡ 彈伸展樂句時產生疼痛
忽略將左手放在大腿下的暖身動作	➡ 必須花更多時間暖手
沒有好好伸展右手手指	➡ 右手緊繃，導致Picking速度變慢
忽略擺動右手手腕的暖身操	➡ 無法放鬆右手，導致音色不乾淨
沒有好好刺激穴道（合谷穴）	➡ 無法集中精神、不斷出錯
沒有在洗澡時按摩手指	➡ 手指過於疲勞，影響到隔天的演奏
開始練習前沒有洗手	➡ 無法順利移動手指，做搥勾弦的動作

左手暖身操

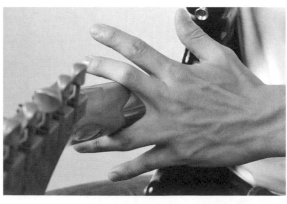

●照片1：用手指夾住琴頸輕輕向前壓，是能伸展手指之間距離的柔軟體操。試著交替不同手指並重複相同動作。

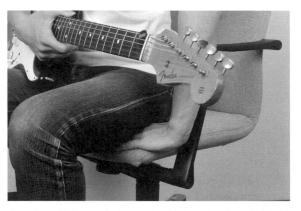

●照片2：將左手壓在大腿下方，然後活動手指。注意無論做哪種暖身操都適度即可。

右手暖身操

●照片3：併攏手指、掌心朝前，伸直右手手臂。用左手將右手手掌往自己的方向扳。

●照片4：豎起拇指，手腕左右擺動，畫出90～120度左右的圓弧。

要刺激這個穴道，就能活化腦部並提高集中力（參考插圖）。在不會痛的前提之下，數次按壓合谷穴，能幫助自己做好迎接速彈的準備。

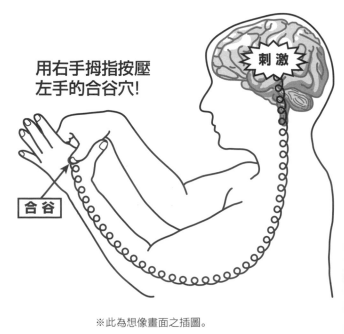

用右手拇指按壓
左手的合谷穴！

刺激

合谷

※此為想像畫面之插圖。

訓練 NO.2 浪漫的半音階練習！

起死回生的關鍵

● 了解半音階練習的重要性！

● 最重要的是「每天持續練習」，這點絕不能忘！

● 浪漫滿點的半音階練習，讓你學會速彈的必備技巧！

半音階練習的存在意義

下方譜例為相當普通的半音階樂句。想成為速彈吉他手的你，相信已經看過好幾次類似譜例了吧！事實上這是個單純的訓練，目的是讓手指能正確移動，幾乎不具備任何音樂性。所以認為半音階練習很無聊的人想必不少。然而，日常的訓練非常重要！半音階練習對於Picking、運指、節奏、暖身各方面來說，都有非常大的效果（參考右圖）。即使是一成不變又無聊的訓練，只要長時間累積，就會有相當大的進步。請各位記住這一點（參考下一頁的功能分析表）。

何謂「愉快的半音階練習」！?

「既然都要彈了，那就愉快地彈吧！」會這麼想是身為吉他手的天性。雖然一個人躲在房間裡，伴隨節拍器的聲響默默做半音階練習也很厲害，但實在不夠浪漫啊！難道就無法讓半音階練習更具有音樂性、變得更有趣嗎？這麼一來不僅能減少練習上的痛苦，也能救贖更多速彈挫敗者。基

半音階練習的好處？ BEST 10

1	訓練左手手指獨立動作
2	學會有效率地運指
3	學會正確的Picking
4	提高左右手配合度
5	正確感受連音的拍值
6	培養音感，認識半音的音程差
7	適合演奏前拿來暖手
8	檢查指板狀況是否異常
9	適合表演前拿來暖手
10	學會彈「Highway Star」這首歌！

譜例 ▶ 普通的半音階練習

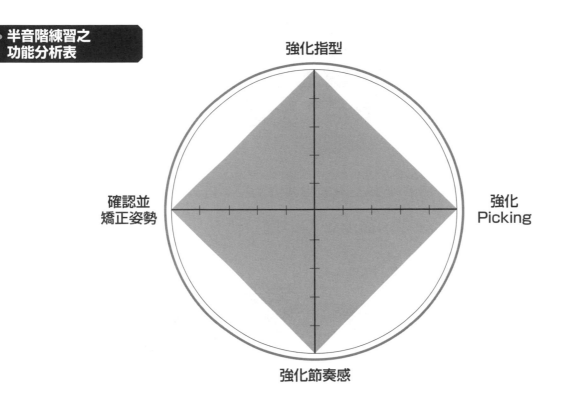

半音階練習之功能分析表

強化指型

強化 Picking

確認並矯正姿勢

強化節奏感

於這樣的想法，我決定開始提倡「浪漫的半音階練習」。接下來要說明它與一般練習法的不同之處。

停不下來的半音階練習！

　　P.15的譜例1～3是名為「浪漫☆半音階」的練習範例。根據不同樂風準備了三種類型的樂句。這三個樂句都以半音階為主，各自有不同的和弦進行。譜例2、3還會用到推弦及滑音技巧。若忽略樂句當中的技巧面，就彈不出味道來。這點和「令人恍神又無聊的半音階」不同，是更實用又豐富的半音階練習。

　　做「浪漫☆半音階」練習的同時，要將「半音階練習的好處」銘記於心。此外，務必遵守譜例上所標示的Picking記號，並用建議的手指彈奏。由於每一個樂句都只有兩小節，請各位反覆練習。

　　只要持續做半音階練習，並將這些樂句給彈熟，會發現在不知不覺當中早已精通各種速彈必備技巧。

譜例1 「浪漫☆半音階」金屬篇　　　　　　　　　　**CD Track 01** | 0:00~

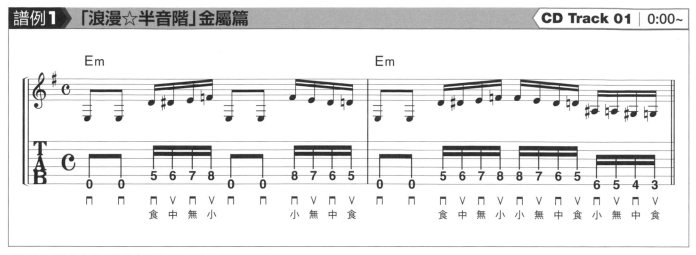

●與第6弦開放音併用的半音階練習。留意左右手的配合！

譜例2 賺人熱淚的「浪漫☆半音階」　　　　　　　　**CD Track 01** | 0:10~

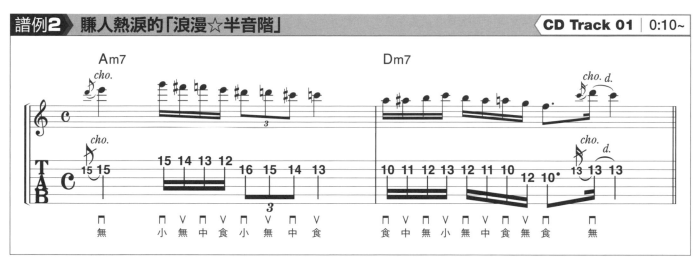

●注意4分音符、16分音符、3連音的拍感。推弦時要將拍子彈滿。

譜例3 時髦的「浪漫☆半音階」　　　　　　　　　　**CD Track 01** | 0:25~

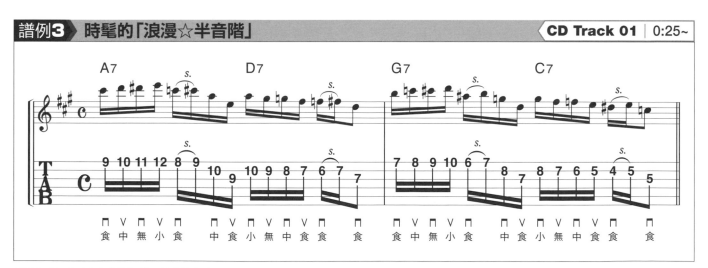

●7th系和弦是半音階的經典。請將這個樂句記起來。

※使用不同的播放器，可能會和書上所標示的CD秒數有所差異。

重要度 ★★★

訓練 NO.3　速彈是門藝術？還是種運動？

起死回生的關鍵

●從「運動」觀點進行分析，提升速彈效率！

●將練習效果發揮到最大，突破「停滯期」！

●對自己嚴格，培養自我管理的能力！

停滯期和進步期反覆出現

　　儘管每天都勤奮練習，在到達一定程度之後就會出現「最近好像都沒進步」的情形。請放心，這是很正常的。

　　請大家先看一下底下的圖表，如此一來便能一目了然。我認為在速彈練習的過程當中，「停滯期」與「進步期」會不斷交替出現。

　　如果你正如前面所說，處於「不知道自己是否正在進步」的階段，那就是來到「停滯期」了。這是任何一位吉他手都會遇到的瓶頸。而要如何縮短「停滯期」的時間，儘快進入下一個「進步期」，

根據所做的訓練不同，將會有很大的差別。接下來要仔細說明，該用什麼樣的心理準備、以何種方式練習才能達到最大的效果。

速彈是種運動！

　　速彈是門「藝術」，有著重感性的部分。但因演奏時必須長時間運指及Picking，包含了許多生理上的考驗，所以我認為它也是一種運動。其中最重要的，是必須從運動的角度去設計一套練習內容。也就是「確認姿勢」、「練習組合」、「練習賽」這三個項目。

　　上方表格為足球、棒球和吉他速彈的練習內容。

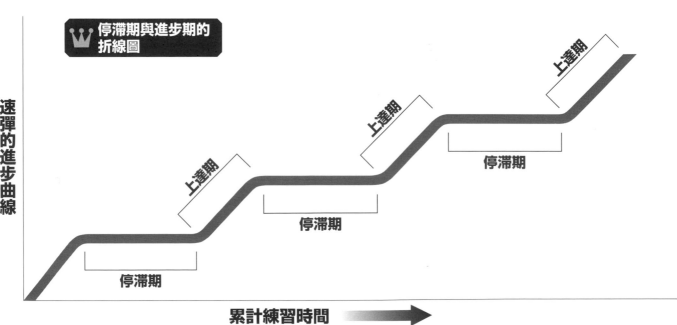

停滯期與進步期的折線圖

速彈的進步曲線

累計練習時間

上達期

上達期

上達期

停滯期

停滯期

停滯期

圖表製作參考資料：神保彰DVD
『Solo Drum Performance 4～神保彰都這樣打（暫譯)』Rittor Music發行

	足球	棒球	吉他速彈
確認姿勢	暗號演練、巴西操、控球，觀賞比賽等。	投球練習、模仿練習、打擊練習，觀賞比賽等。	模仿練習、觀賞演唱會或DVD教材等。
練習組合	控球、傳球走位、射門練習等。	傳接球、打擊練習、守備練習等。	半音階練習、音階練習，配合節拍器做節奏及聽力訓練等。
練習賽	少人數對戰。	隊內分組戰、預賽等。	Copy歌曲&創作等。

先學會正確的姿勢（確認姿勢），藉由反覆練習來讓身體習慣這些動作（練習組合），再進一步挑戰更實用的練習（練習賽）。稍做比較後會發現，雖然練習內容完全不同，但其背後的動機與目標卻很一致。

　　以上三種練習，光隨便練練是不行的！必須依照順序、以適當的份量進行，才能發揮最大的練習效果並突破「停滯期」、衝向「進步期」。此外，本書每一章節的後半，都揭載了「樂句集」（第1章的話則在P.23～27），同時也記載了建議練習次數。只要按上面所標示的次數練習，應該就能盡早進入「進步期」。

速彈吉他手＝孤高的運動員?!

　　吉他速彈與足球、棒球等運動，其決定性的差別在於「教練這號人物的存在與否」。

　　若非進入音樂學校就讀或找老師學習，關於"彈奏姿勢是否正確？"、"音色好不好聽？"都必須由自己下判斷。所以是否擁有明確的判斷基準、

能否嚴格掌控練習進度等自我管理能力，對於速彈演奏的吉他手來說相當重要！正因為是孤高的運動員，更要好好掌握住這些重點！

訓練 NO.4　推薦減速練習法

起死回生的關鍵

● 學會減速練習法！

● 找出常出錯的地方、集中練習，克服自己的弱點！

● 活用減速練習法，維持對速彈的熱情！

何謂減速練習？

在這裡要介紹的是，作者在尚未成名前就開始採用的練習法，叫做「減速練習法」。比方說150的樂句，（譜例1），一般教材會建議練習時「先從慢速開始，接著慢慢加快……」。然而我本身卻是直接從150開始練起，然後再逐漸放慢速度。

重點在於減速之前，必須將自己彈不好的地方記錄在譜面上（參考圖1）。

● 用目標速度 ♩＝150演奏→

● 記錄自己出錯和彈不好的地方→

● 放慢速度→

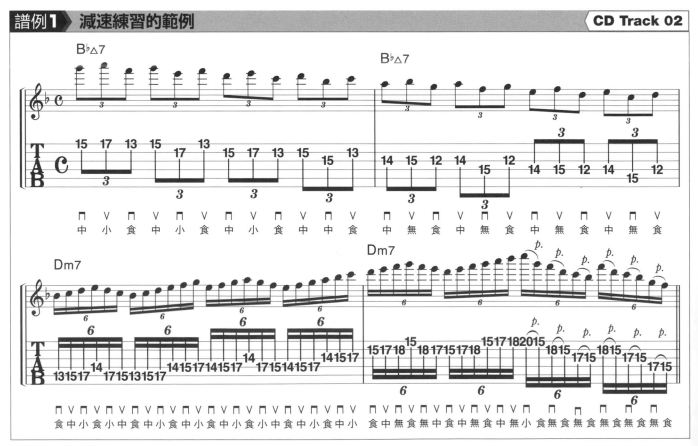

譜例1　減速練習的範例　　CD Track 02

● 附錄CD第1次的演奏速度為150。有很多彈不好或出錯的地方。接著將速度降至135、120。然後「越彈越好」，這就是我所推薦的減速練習法。

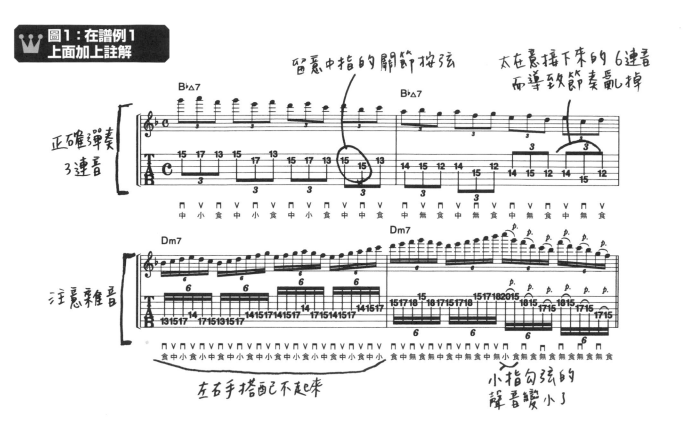

●記錄自己出錯和彈不好的地方→
●再次放慢速度→
接下來陸續放慢速度。

　只要重複以上步驟，慢慢改善並刪掉自己寫下來項目，就表示你已經進步了。

減速練習法的目的？

　除了能更有效率地練習之外，減速練習還有一個很大的特色，那就是幫助你「維持對速彈的熱情」。採用逐漸加快速度的練習法，在過了一段時間之後會覺得自己「越來越彈不好」。一個人孤獨地關在房裡進行速彈練習，是造成熱情消退很大的原因。針對這點，減速練習反而是能讓你「感

受到自己正在進步」的一種練習法。一開始就以目標速度演奏，可以一邊維持住熱情一邊練習。認為自己缺乏耐心的人，請務必要試試看！

本日重點 ～作者為何推薦減速練習法

△ 加速練習是讓人覺得「越彈越差」的練習法！

◎ 減速練習是讓人覺得「越彈越好」的練習法！

重要度 ★★☆

訓練 NO.5 時間不夠該怎麼練？

起死回生的關鍵

●傳授不拿吉他也能做的練習！

●活用速效(15分)練習法，防止你的速彈技巧退步！

●平均練習在演奏時會用到的各式技巧！

給沒時間練習的你……

在凡事都追求「速效」的年代，要每天花長時間練習速彈，是很困難的一件事情，相信這也是許多吉他手們心中的煩惱。然而，就如同P.16所說，對速彈演奏來說運指訓練是不可或缺的！要是在這件事情上怠惰，速彈技巧就會一天天退步。在此，要為擠不出時間來練習的人介紹「速效(15分)練習法」。

手邊沒有吉他也能做的(15分)速效練習

請看右方的表1。剛開始的五分鐘，先做在P.11介紹過的暖身操。若在泡澡的時候暖身，血液循環會變得很好，可說是一舉兩得！接下來的五分鐘，輪流彎曲左手食指～小指觸碰拇指指腹。就好像在按弦一樣，好好彎曲每隻手指的關節(參考照片)。在左手進行這個練習的同時，右手也做出Picking動作，就能訓練左右手的配合度。最後五分鐘，嘴巴哼唱出目前正在練習的曲子，或直接將曲子播放出來，然後一邊聽手一邊動作。也就是所謂的想像式練習，或稱為「Air Guitar」。如同空氣拳擊一般，這些練習相當有效！

拿吉他的(15分)速效練習

練琴時最重要的是必須平均分配時間練習各種技巧。請看上方的表2，首先做五分鐘左右的半音階及顫音練習，讓手指熱起來(參考表2中的譜例)。接著使用一些速彈必備技巧，練習彈樂

表1 手邊沒有吉他也能做的(15分)速效練習

●開始！　　●先做在P.11介紹過的暖身操。

●5分　　●依序彎曲左手食指～小指，碰觸拇指指腹。照片為彎曲食指及小指的動作。另外請想像成將拇指放在琴頸後方，盡量不要改變它的位置。

●10分　　●進行Air Guitar的訓練！

●15分　　●結束！

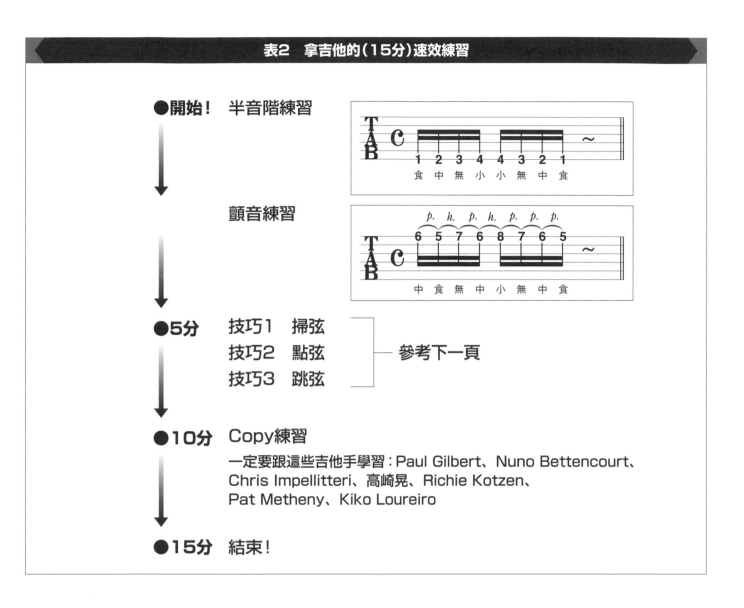

表2　拿吉他的(15分)速效練習

●開始！　半音階練習

顫音練習

●5分　技巧1　掃弦
　　　技巧2　點弦　　—　參考下一頁
　　　技巧3　跳弦

●10分　Copy練習

一定要跟這些吉他手學習：Paul Gilbert、Nuno Bettencourt、
Chris Impellitteri、高崎晃、Richie Kotzen、
Pat Metheny、Kiko Loureiro

●15分　結束！

句（參考下一頁的譜例1～3）。最後五分鐘則
Copy一整首歌曲。另外我還舉出了一定要跟他
們學習的吉他手！

　只要像這樣仔細將時間切割開來，就算一天只
有15分鐘也能做有效的練習！

【參考教材】
『吉他朝練15分!
專為忙碌的人所設計的
密集訓練法』

加茂Fumiyoshi 著
Rittor Music 發行

譜例1 速效練習！掃弦範例　　　CD Track 03 | 0:00~

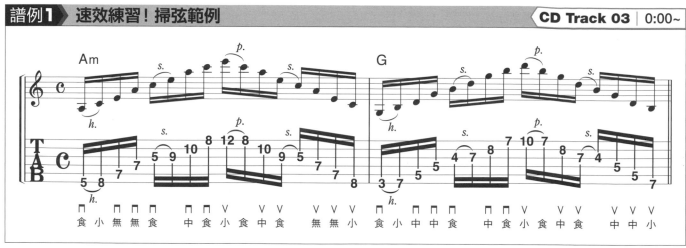

●彈各個和弦的和弦內音，經典掃弦範例。

譜例2 速效練習！點弦範例　　　CD Track 03 | 0:13~

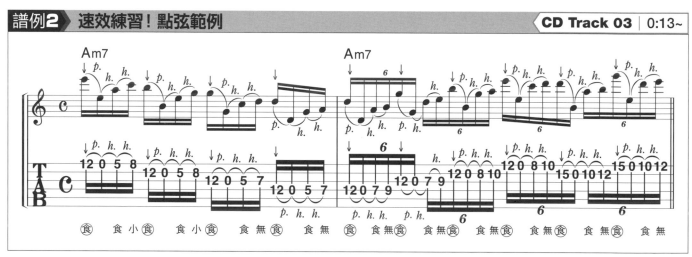

●加入開放弦的點弦（食＝右手食指點弦）。留意是否有雜音，且確實彈出聲音來。

譜例3 速效練習！跳弦範例　　　CD Track 03 | 0:27~

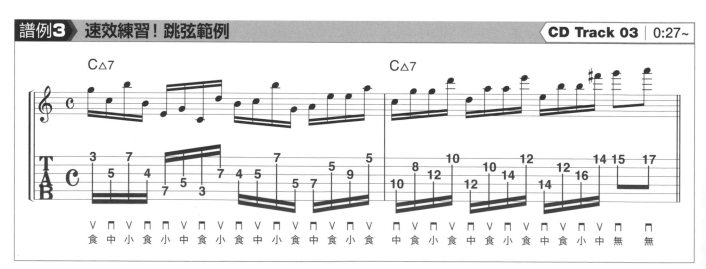

●請用譜例所標示的手指彈，並注意左右手的配合。

第1章的閱讀部分就到本頁結束。從下一頁（P.23）開始則為第1章的「練習樂句集」（進入練習頁面）。此外，第2章之後也都以「閱讀頁面→練習頁面」的順序進行。

譜例1 CD Track 04 相關說明 ➡ P13：浪漫的半音階練習！　建議練習次數 **3** 次

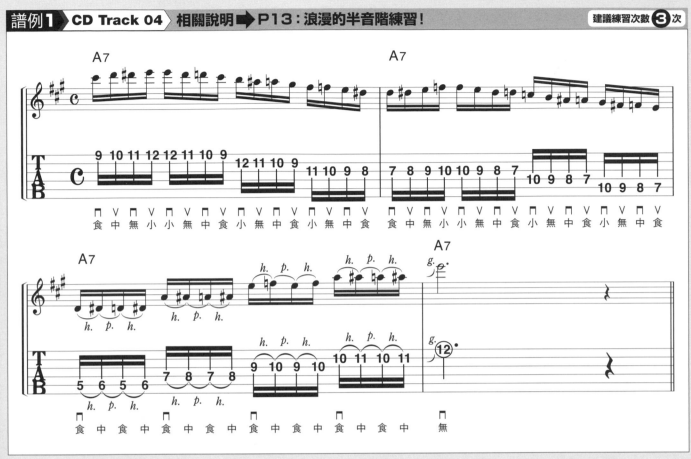

●從這裡開始為第1章的樂句集，也就是「練習頁面」。建議可以參考P.13的說明，並確實彈出每一個音。右上方有 "建議練習次數"，比方說像是本樂句，會建議一天練習彈3次。【附錄CD的演奏速度＝178】

譜例2 CD Track 05 相關說明 ➡ P13：浪漫的半音階練習！　建議練習次數 **5** 次

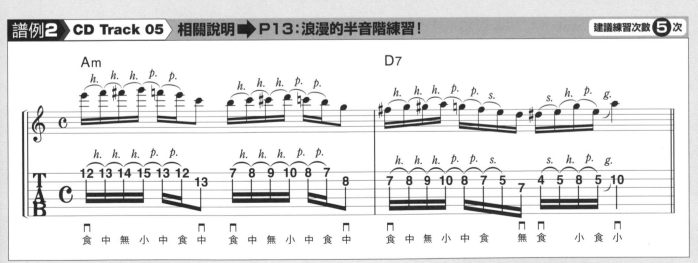

●中板的搥勾弦樂句。要注意節奏很容易亂掉！一開始可以去掉所有搥勾弦技巧，全都用右手Picking彈，熟練之後再慢慢減少Picking次數。
【附錄CD的演奏速度＝178】

譜例3 **CD Track 06** 相關說明➡ P11：萬惡根源皆因暖身不足 　建議練習次數**3**次

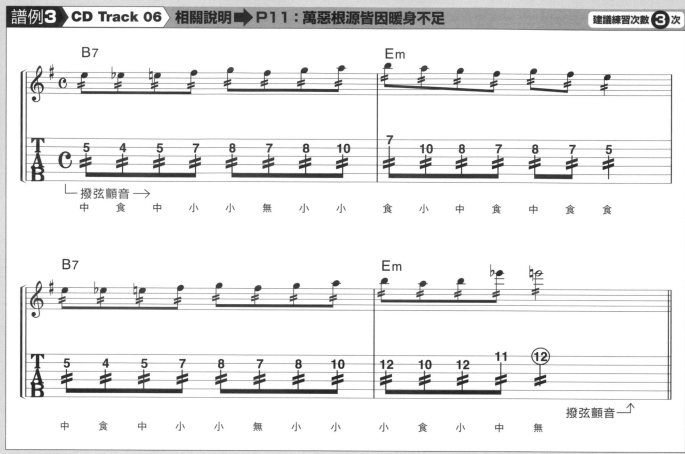

●暖手的顫音樂句。注意右手別過度使力，切記得先「放鬆」，然後再儘量加快Picking速度。第2弦⇄第1弦的部分小心音不能斷掉。
【附錄CD的演奏速度＝136】

譜例4 **CD Track 07** 相關說明➡ P11：萬惡根源皆因暖身不足 　建議練習次數**5**次

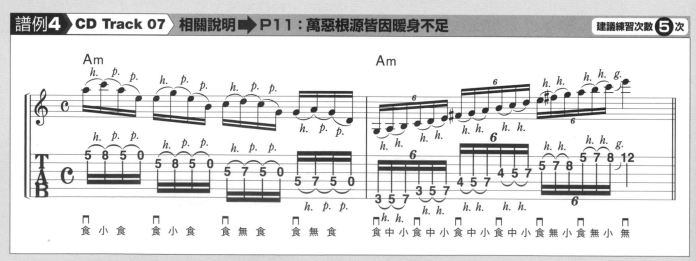

●左手所有手指的暖手樂句。第1小節確實彈出開放弦的勾弦音！【附錄CD的演奏速度＝141】

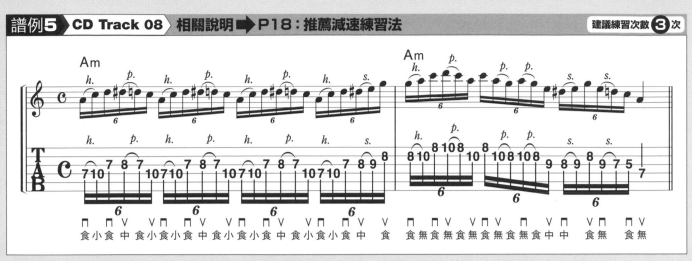

●首先從115的速度開始彈，找出彈不好的地方。然後慢慢降低速度，一邊對照自己的筆記一邊練習。另外關於此練習的練習目的請參考P.18。【附錄CD的演奏速度＝115】

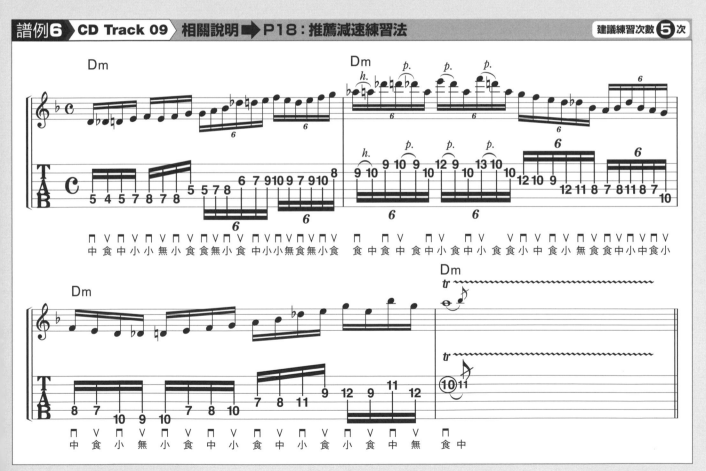

●飄散著民族風的樂句。由於使用的並不是一般指型，彈不好的地方得好好記下來，再用減速練習法去克服。【附錄CD的演奏速度＝106】

第1章 誤中基礎練習的陷阱：樂句集

譜例7 CD Track 10 相關說明 ➡ P20：時間不夠該怎麼練？ 建議練習次數 5 次

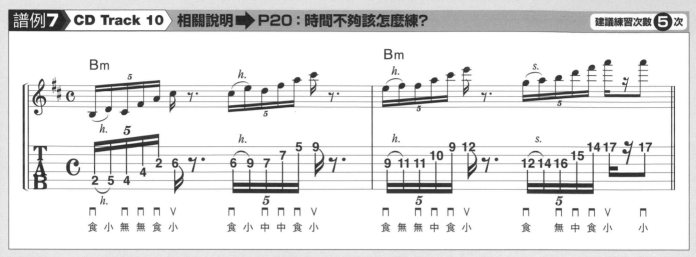

●掃弦樂句。試著正確感受休止符的拍值並流暢地演奏。【附錄CD的演奏速度＝149】

譜例8 CD Track 11 相關說明 ➡ P20：時間不夠該怎麼練？ 建議練習次數 3 次

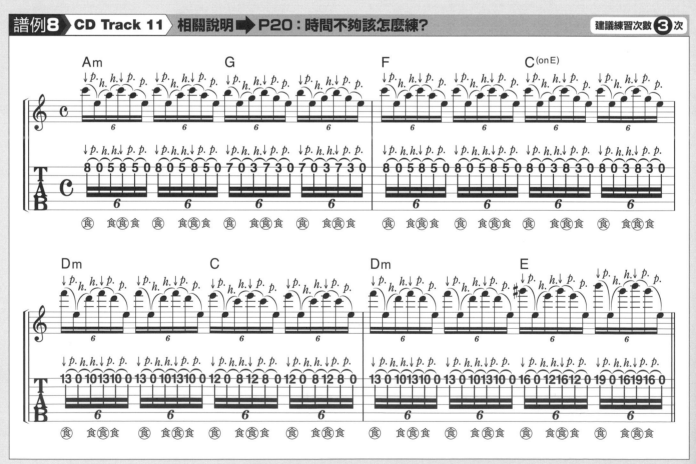

●包含開放弦的點弦樂句。建議和P.22的「速效練習！點弦範例」一起練習。標示食記號的音是用右手食指點弦。【附錄CD的演奏速度＝121】

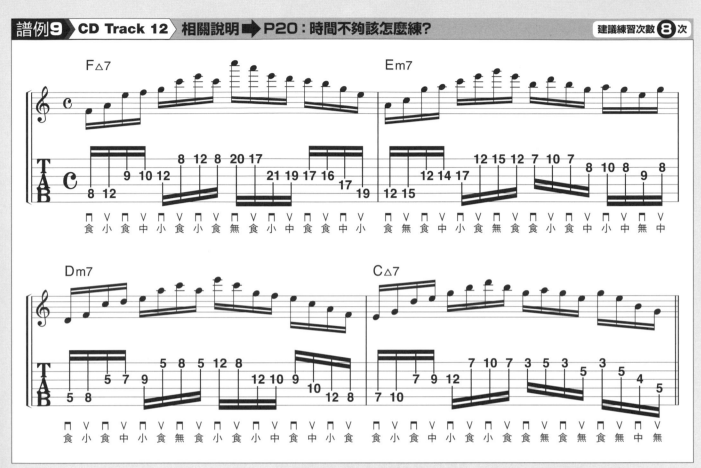

●狂野的跳弦及分解和弦樂句。由於指型較為複雜，建議多練習幾次。請把它當作是平日的基礎訓練。【附錄CD的演奏速度＝118】

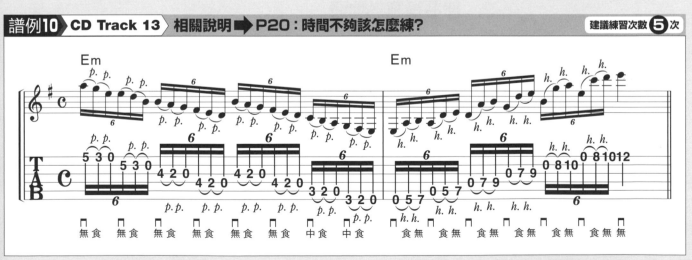

●鍛鍊搥勾弦技巧的樂句。Key＝Em的常用句。注意彈每條弦的音量要一致，並以正確的節奏去演奏。【附錄CD的演奏速度＝126】

第2章

練習時意識不夠集中

所以才會彈不快

contents

若本身意識渙散，無論花多少時間、多長期間練習速彈都不會進步。相反地，專心練習才能讓你真正學到東西！在第2章，首先會告訴你何謂「專心」以及其價值和意義。接著會介紹一些在集中精神的狀態下所進行的練習！

訓練 NO.6 何謂意識集中？

起死回生的關鍵

● 專心練習會更有效率！

● 「感覺今天狀況有點差……」那就別勉強自己練過頭！

● 練習前吃點甜食，有助於集中精神！

專心為進步之母！

自己在家練琴的時候，是否夠專心會影響到進步的速度，這是理所當然的事情。然而，光只是拿起吉他彈奏，很難發揮出練習的最大效果。想成為厲害的速彈吉他手，必須像P.12所介紹的，刺激手上的「合谷穴」等，想辦法讓自己集中精

神！

會讓你分心的各種誘惑

儘管如此，日常生活當中會讓人分心的誘惑非常多。如同下方插圖，電視和電腦（視覺）、從廚房飄過來的食物香味（嗅覺）、工廠噪音或小孩的吵鬧聲（聽覺）、對於將來的不安及戀愛上的煩惱

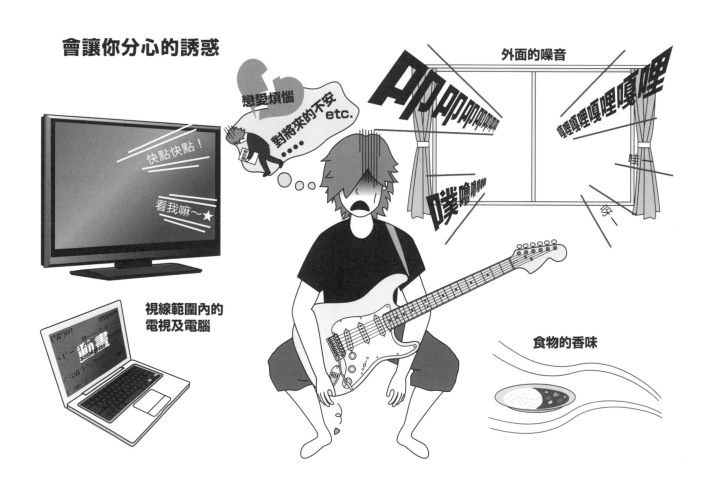

會讓你分心的誘惑

戀愛煩惱
對將來的不安 etc.

快點快點！

看我嘛～★

外面的噪音

視線範圍內的
電視及電腦

食物的香味

專心等級

計分指示　意識不集中 ➡ 意識集中

等級 ❶ Level 1

●等級1：完全無法集中精神！只不過是動手彈琴罷了。

等級 ❷ Level 2

●等級2：意識還算集中。且能配合其他樂器演奏。

等級 ❸ Level 3

●等級3：很專心。演奏時立刻發現自己的錯誤並改正。

等級 ❹ Level 4

●等級4：非常專心！隨時留意樂句走向，即使是高速樂句也留心彈好每個音。

等…會讓我們分心的事物不勝枚舉。練習環境要是能杜絕這些誘惑當然是最理想的！不過恐怕有些難度……。

區分專心等級！

儘管已在最理想的環境下練習，也沒辦法一直集中精神。這是因為人還會受到當天的身體狀況及天氣等不可抗力的因素影響。在理解到這些之後，為了發揮練習的最大效率，有一件事情你不能不知道！那就是該如何去判別「我目前有多專注於練習上？」。

根據上方的計分表格，將專注程度分為四個階段，並告訴你該如何判斷自己目前正位於哪個階段。作者本身在練習時，就是依照這個等級表去判斷的。當我判斷出「自己今天很專心！」，就會將一整段時間進行切割並進行各種練習。值得注意的是，若在精神不太能集中的時候練過頭，很可能會掉入「意識不集中→一直沒進步→討厭練習」的惡性循環。

另外我在練習前還會喝咖啡或吃點甜食來提升注意力。以下這本教材亦是我的拙作，附有一張

CD。建議各位可以參考看看！

【參考教材】
『集中意識！
　60天精通吉他技巧
　練習計畫』
海老澤祐也・著
典絃音樂文化國際事業有限公司 出版

訓練 NO.7　別忽略食指的重要性！

起死回生的關鍵

●理解食指的重要性，追求演奏的安定！

●演奏時將食指根部緊貼在琴頸下方！

●鍛鍊「柔軟度」、「毅力」及「包容力」！

切勿輕視左手食指！

　　談到速彈演奏中的角色分配，比起其他手指，左手食指通常比較不被要求速度，所以很容易就忽略掉食指的訓練。然而，這正是阻礙你繼續進步的重大原因之一！要說左手的安定性與食指息息相關也不為過。必須先意識到食指的重要性並好好活用它，才能完成安定的速彈演奏。

為了擁有理想的食指！

　　食指的作用是和拇指一起支撐琴頸，讓左手姿勢更安定，扮演了很重要的角色。一般最理想的姿勢是把食指根部貼在琴頸下方。以此種姿勢演奏，彈高音弦的時候食指和琴頸會接近平行角度。為了確實彎曲左手手指的關節，並讓按弦動作更加流暢，還必須要具備一定的「柔軟度」。

　　另外，在弦上做縱向移動或把位橫移，按弦手指都不能太早離開弦。此時最需要的是「毅力」。

　　再來，彈掃弦樂句時食指經常要同時按兩條以上的弦。為了以平均的力道按好每一條弦，必須要有「包容力」。綜合以上所說，「柔軟度」、「毅力」、「包容力」是食指應該要具備的三大能力。

留意縱向及橫向移動！

　　雖然食指根部貼在琴頸下方是理想的姿勢，但

▶▶ 左手食指必須具備三大能力

柔軟性　尤其在按高音弦的時候，食指必須具備一定的柔軟度。食指根部貼在琴頸下方，食指和琴頸的角度接近平行，此時關節得夠柔軟才能確實地按弦。

毅力　在弦上做縱向移動或把位橫移，按弦手指不能太早離開弦。這時候需要的正是毅力與耐力。

包容力　關節按弦常用食指同時按兩條以上的弦。為了平均按好每條弦，則需要包容力。

▶◀ 縱向移動時食指的NG示範

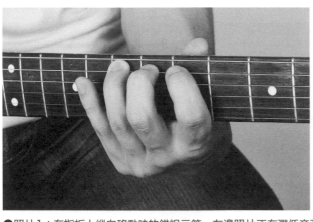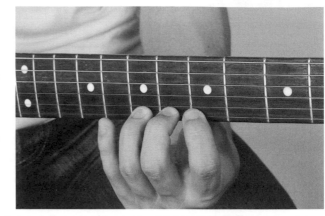

●照片1：在指板上縱向移動時的錯誤示範。左邊照片正在彈低音弦。接下來往高音弦移動。請看右邊照片，食指根部離開了琴頸。這麼一來左手姿勢會變得不安定。

▶◀ 把位橫移時食指的NG示範

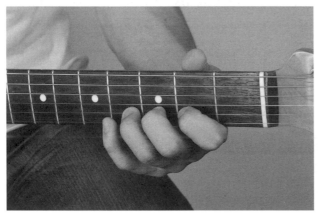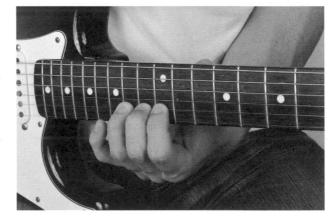

●照片2：把位橫移的錯誤示範。左邊是彈低把位的照片。接著右邊照片往高把位移動。食指根部離開琴頸下方是錯誤的！

當你隨著速彈演奏大幅度移動左手，這個姿勢便很容易跑掉（參考照片1～2）。在指板上做縱向移動或把位橫移的前後左手都很不穩定，甚至有些人或許連自己彈錯了都沒注意到。

P.33的譜例1～3，是為了在弦上做縱向移動、把位橫移及縱移&橫移時，訓練食指別離開琴頸的基礎練習樂句。樂句本身並不困難，所以練習時請將心思放在隨時讓食指根部貼著琴頸。這麼一來左手將變得更安定，速彈也會跟著進步。

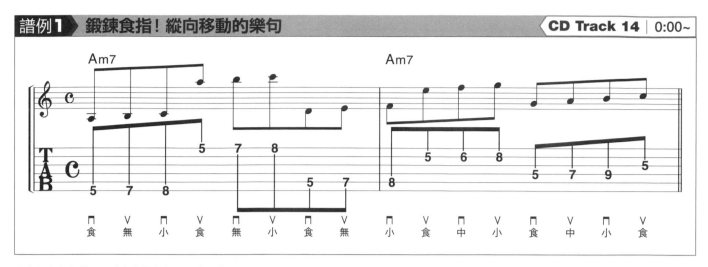

●樂句本身很簡單。注意食指根部要一直貼著琴頸！

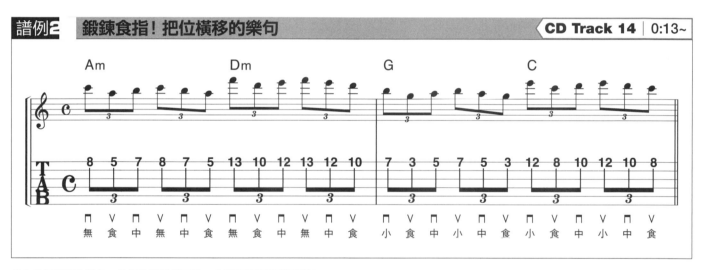

●也是很簡單的樂句。做把位移動的同時，食指根部仍貼著琴頸！

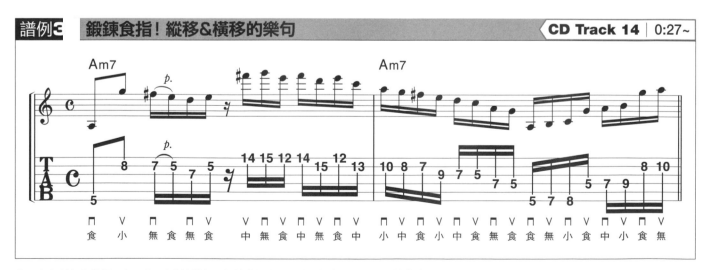

●彈A多利安音階(Dorian Scale)的樂句。記住食指的柔軟度、毅力及包容力，並多練習幾次。

最強中指活用法！

起死回生的關鍵

● 認識中指的過人實力！

● 專注於中指的三大能力！

● 藉由包含開放弦音的速彈樂句，重新確認基本技巧！

中指其實很優秀！

令人意外的，鮮少有人真正注意到左手中指的實力。中指在五根手指頭之中長度最長，有可以代替食指悶掉低音弦的功能。此外，中指既有力又靈巧，是很優秀的一根手指（參考下表）。尤其是包含開放弦音、在同一條弦上做搥弦＆勾弦的速彈樂句，最能讓中指發揮所長。這種樂句在搖滾（Rock）和金屬（Metal）演奏裡經常出現，所以一定要學會！

中指必須具備的三大能力！

為了將中指的功能發揮到最大，必須意識到「中指有三項必備能力」，並時時追求理想的演奏姿勢。

首先第一項是「友好度」。推弦和顫音技巧能讓速彈樂句聽起來更豐富更有效果。用食指及無名指做推弦技巧或顫音時，中指輕輕陪伴在側。這麼一來會讓音高更安定。另外，用食指和無名指按弦，在一個全音間隔（兩格琴格）當中的半音（一格琴格）上做連結的正是中指。中指的使命是扮演食指與無名指中間的斡旋角色。只要意識到這點就能更流暢地演奏速彈樂句。

第二項為「捶擊準確度」。然後第三項是「勾弦力」。以上這些都是擅長搥弦和勾弦的中指才具備的特質。也就是說，用指尖"俐落地搥弦"及勾弦時能"確實將弦拉起"，都是中指必須具備的能力。

中指相當活躍的基礎樂句

譜例1是用中指勾弦及搥弦的基礎練習。在搖

▶▶ 各指能力圖　～越多黑色星星表示越優秀

能力＼指	食指	中指	無名指	小指
力量	★★★	★★★	★★☆	★☆☆
靈活度	★★★	★★★	★☆☆	★☆☆
長度	★★☆	★★★	★★☆	★☆☆

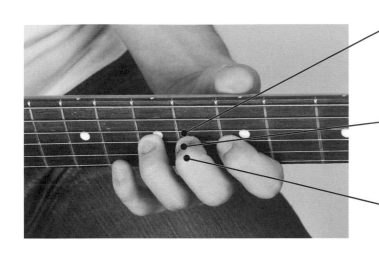

友好度

中指必須和食指及無名指保持良好的友誼。由中指扮演食指和無名指之間的橋樑，演奏才會更流暢。所以在用食指或無名指做勾弦時，請盡量讓中指隨旁在側。

搥擊準確度

用中指搥弦的機會很多。捶擊琴弦靠得可不是蠻力，動作必須俐落且迅速。此外並非用手指指腹，而要用指尖搥弦。

勾弦力

當然，用中指勾弦的機會也很多。彎曲關節的部分，然後用手指將弦給勾起來吧。

滾和金屬樂風中經常出現類似的開放弦音樂句，或許有人會覺得熟悉。勾弦時注意中指別離開指板太遠。若手指離開指板太遠，接下來搥弦的時候不容易瞄準目標琴格，因此容易造成失誤。

　而試試用中指以外的手指彈這個樂句時，不知為何總讓人覺得無法放心，也請記住這種不安定的感覺。透過此樂句能實際體驗到平時總是容易忽略中指的存在及重要性！

譜例1 鍛鍊中指！加入開放弦音的樂句　　　**CD Track 15**

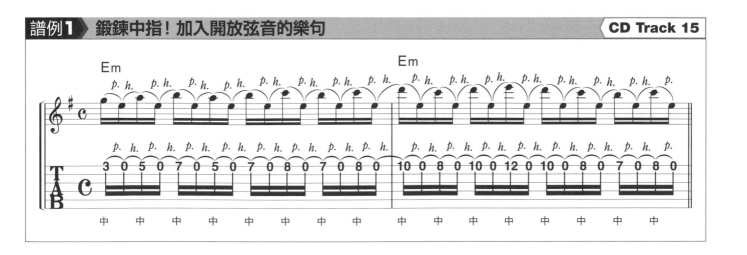

重要度 ★★☆

訓練 NO.9 無名指意外地弱

起死回生的關鍵

●**了解無名指的特色！**

●**介紹訓練無名指獨立活動的手指體操！**

●**用無名指彈搥勾弦樂句得留意節奏的穩定！**

笨拙的無名指

無名指雖然還算有力，但不比其他手指靈活，又容易跟著中指及小指連動，所以不好掌控。由於會頻繁使用無名指，相信有許多吉他手對搥勾弦樂句都很感冒。在本章就來集中鍛鍊無名指，使它變得更靈活。

無名指必須具備的三大能力！

為了瞭解其作用並有效活用無名指，要來介紹一下「無名指的三項必備能力」。

首先是「自主性」。如同上述，無名指總會跟著其他手指連動。所造成的結果不是產生多餘動作，就是一個不小心無名指早已遠離指板。在彈高速樂句的時候速度會因此變慢，所以平時就要好好鍛鍊無名指、培養它的獨立性。參考P.37的照片1，輪流將無名指靠攏中指及小指。這是作者平常就會做的手指體操，能撐開手指之間的距離。

接下來是「正確性」。彈大量使用搥弦及勾弦技巧的搥勾弦樂句，最讓吉他手們煩惱的便是如何維持節奏的穩定。尤其無名指一出場節奏就容易亂掉。所以彈搥勾弦樂句時必須集中意識，讓無名指以"正確的姿勢"演奏。

最後是「服務精神」。一般來說，原本用中指或小指按弦的指型，改用無名指按的話整體運指會變得更流暢。只要學會掌控具有服務精神的無名

▶▶ **左手無名指必須具備的三大能力**

自立性

無名指容易跟著其他手指連動。為了避免產生多餘的動作，需要鍛鍊無名指的自主性。

正確性

彈搥勾弦樂句時，無名指一出場節奏就容易亂掉。只要無名指的姿勢正確，搥勾弦技巧也會跟著進步！

服務精神

用無名指協助其他手指按弦，增加更多運指的可能性。

●照片1：無名指輪流靠攏中指及小指，好好伸展手指之間的間隔。試著快速地重複這個動作。

指，運指將產生更多可能性！

無名指的基礎訓練

　譜例1為大量使用無名指的搥勾弦樂句。試著聽節拍器，一邊留意節奏一邊演奏此譜例，你是否深切地體會到無名指有多難掌控？不過，只要每天不間斷地練習，無名指就一定會變強！

| 譜例1　鍛鍊無名指！ | CD Track 16 |

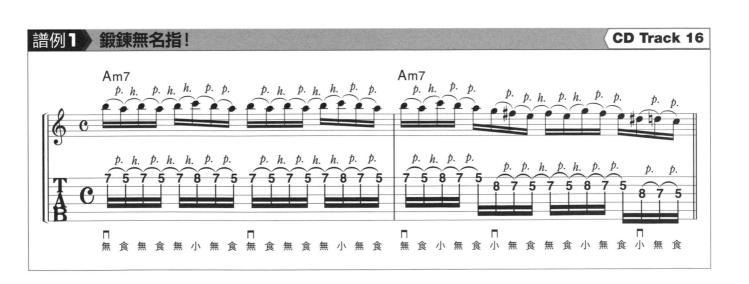

重要度 ★★☆

訓練 NO.10 防止小指爆走！

起死回生的關鍵

● 好好鍛練小指，學會平衡感絕佳的演奏姿勢！

● 別讓小指離開指板太遠！

● 訓練有素的小指將成為速彈演奏的強大武器！

絕不能偷懶不練小指！

左手拿來運指的四隻手指當中，小指是最短、最沒有力氣，且不擅長做靈活運動的一根手指。演奏時可說是很難去活用它。

但要是輕忽小指的訓練，就如同右方「小指不良循環圖」所表示的，將導致負面連鎖。不僅速彈技巧完全不會進步，還可能造成左手姿勢錯誤，進而對吉他演奏產生巨大的不良影響。參考下方譜例1，尤其在彈類似的樂句時，若意識不夠集中，任性的小指便會離指板越來越遠。用這種錯誤的姿勢按弦，除了會一直出錯、節奏也很容易亂掉。而讓小指跟指板保持適當距離的訣竅，就是輕輕彎曲小指的第一及第二指節（照片1）。

左手小指必須具備的三大能力！

小指必須具備的三大能力有「信賴感」、「堅守崗位」、「保持冷靜」。即使小指力量不夠，還是得具備能按好各種指型，基本的按弦能力。除此之外，要像其他手指一樣會做搥弦及勾弦等技巧，

同時和指板保持一定距離、不隨便搖晃。最後，當其他手指正激烈活動時，小指也不能手忙腳亂，必須保持冷靜。

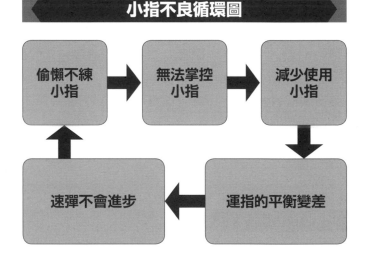

小指不良循環圖

偷懶不練小指 → 無法掌控小指 → 減少使用小指 → 運指的平衡變差 → 速彈不會進步 → 偷懶不練小指

譜例1 小指容易離開指板的譜例

```
T      12  14  15  17  17  15  14  12
A  C
B
       食  中  無  小  小  無  中  食
```

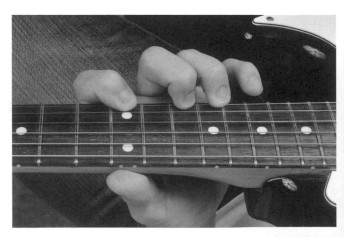

● 照片1：輕輕彎曲小指的第一及第二指節，應該就不會跑離指板太遠了。

順帶一提，MR.BIG的Paul Gilbert雖以手大而聞名，他的運指卻總是超乎想像，頻繁地使用小指。儘管小指平時總帶給人一種無力的印象，只要能滿足以上三個條件，你也能和Paul Gilbert一樣，讓它成為速彈演奏當中強大的武器！

鍛鍊小指的基礎樂句！

譜例2為鍛鍊小指的樂句。建議大家在演奏的同時，得好好留意小指跟指板之間的距離、小指有沒有亂動等等。尤其須特別注意無名指勾完弦

之後小指很容易遠離指板。

▶▶ 左手小指必須具備的三大能力

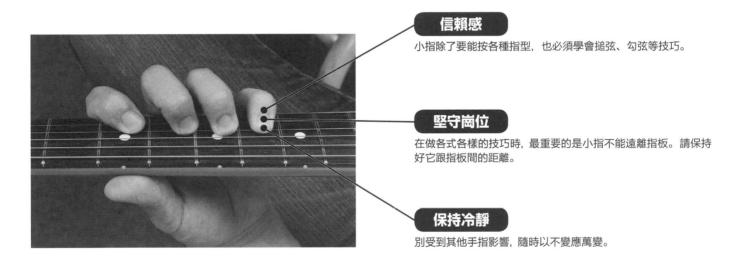

信賴感

小指除了要能按各種指型，也必須學會搥弦、勾弦等技巧。

堅守崗位

在做各式各樣的技巧時，最重要的是小指不能遠離指板。請保持好它跟指板間的距離。

保持冷靜

別受到其他手指影響，隨時以不變應萬變。

譜例2 鍛鍊小指！搥勾弦樂句 　　　　　　　　　　　　　　**CD Track 17**

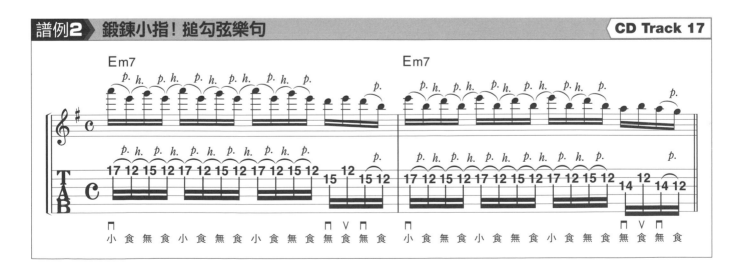

重要度 ★★☆

訓練 NO.11 認真聽節拍器！

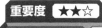 **起死回生的關鍵**

●平時就聽節拍器練習！

●瞭解節拍器各種設定法，讓練習更有效果！

●開發獨創的練習法，讓節奏練習更多元！

節拍器是進步的關鍵！

做速彈練習時是否有用節拍器或鼓機 (Rhythm Machine)，對進步的速度及幅度有非常大的影響。所以平常就要配合節拍器練習！

節拍器有各種使用法，隨著不同目的來"改變節拍器的設定"，能提升練習效果。接下來要解說各種節拍器活用法。

如何設定節拍器？

為了克服日本人最不擅長的"反拍"節奏，將節拍器設定在第2、4拍。並將節拍器的速度降至演奏速度的一半，只要還能感受出第2及第4拍即可。

若想更進一步強調反拍，就將節拍器設定在每一拍的8分音符反拍（需要花一點時間習慣8分音符反拍的節奏……）。只要多花點心思，就能在節奏訓練時營造出更細微且多元的變化。至於其他配合不同目的別的節拍器設定法，請參考下表。

獨創練習法！

P.41的譜例1～3，是對照下方表格所設計出來的具體練習範例。進行這些訓練建議別放背景音源，直接聽節拍器會更有效果。除了下面介紹的節奏之外，也可以自己構思獨創的訓練方式，為得是防止練習無聊化。

▶▶ **根據不同目的別來設定節拍器！**

目 的	節拍器的設定	CD Track 18
強化反拍	➡ 第2、4拍	
更加強調反拍	➡ 各拍的8分音符反拍	0:00~
強化速彈節奏	➡ 每一拍，並在第一個拍點加上重音	0:12~
強化演奏時的表現力	➡ 每一拍，但不加重音	0:25~

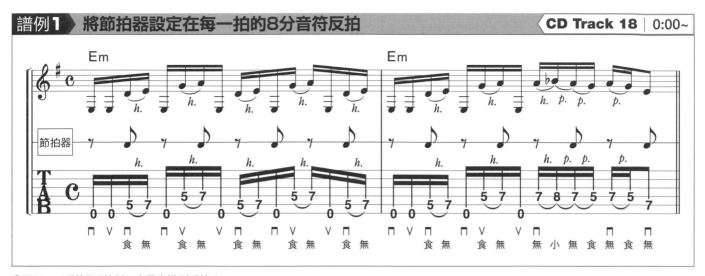

●彈Metal系的Riff特別不容易意識到反拍！

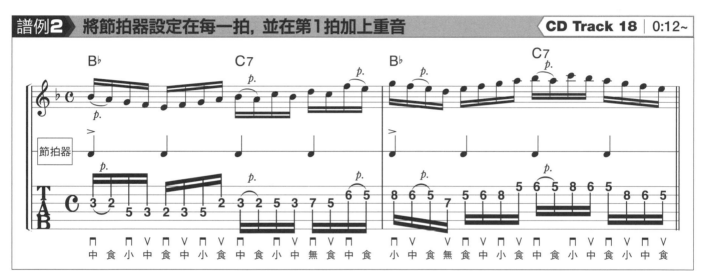

●練習時須注意小節或拍子的開頭是哪一個音。

●留意拍值的變化，藉由Picking在拍頭加上重音。

重要度 ★★☆

訓練 NO.12　避免多餘的Picking動作

起死回生的關鍵

● 勾選清單，重新檢視姿勢！

● 採用本書的建議，甩掉多餘的Picking動作！

● 來看看專業吉他手的演奏姿勢！

注意弦移時「多餘的Picking動作」

　　在彈包含大量弦移的速彈樂句時，必須留意Picking的角度。參考圖1，在彈不同條弦的時候Pick角度都不同，這種Picking方式會產生「浪費」（多餘的Picking動作），而且容易因為Pick不小心勾到弦而彈錯。用這種姿勢彈琴有可能阻礙你進步，請盡量避免。雖然在下一個章節會針對姿勢的部分，做更詳細的解說。但在本章請先好好檢查一下自己的右手。為了讓高速樂句的演奏更安定、手指能在指板上縱橫無盡，請一定要小心避免產生多餘的Picking動作。

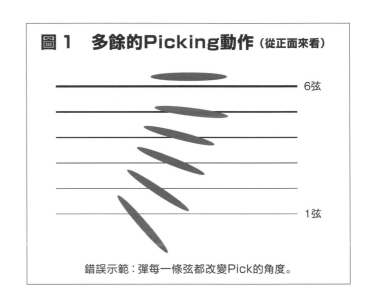

圖1　多餘的Picking動作（從正面來看）

6弦

1弦

錯誤示範：彈每一條弦都改變Pick的角度。

判斷自己的姿勢

　　那麼，何謂「會產生浪費、錯誤的觸弦方式」？何謂「理想的觸弦方式」？請參考P.43的清單，要是符合其中任何一個選項，就表示你有可能正在用錯誤的姿勢彈琴。我相信有很多人都沒注意到Pick和弦之間的距離、Pick的擺幅等問題。請趁這時候嚴格檢查自己的右手！

　　然而，清單最終也只是拿來參考。別因為自己沒有符合其中任何一項就覺得心安！「在彈弦移較多的樂句時，我好像常常出錯」、「總覺得彈第6弦和第1弦的感覺不太一樣」，如果有類似情形，你的演奏姿勢恐怕也有問題。

　　其實作者以前也曾陷入相同困境，但在改用某

種姿勢彈琴之後問題便大幅改善。接著就讓我來介紹這種姿勢。

作者推薦的姿勢！

　　P.43的照片1～2，分別用我所推薦的右手姿勢彈第6弦及第1弦。請看這兩張照片，都將「右手無名指和小指」放在第一弦下方的琴身上對吧！彈第6弦時放鬆手指並輕輕伸直，彈第1弦時則微微彎曲右手無名指及小指。作者彈琴的時候總會將這兩隻手指抵在琴身上，採用這種姿勢能讓Pick和弦保持一定距離，防止產生多餘的動作。另外，用這種姿勢彈琴的話，弦移時會利

用整個手腕來帶動整體的動作，所以Pick觸弦的角度也變得更加安定。

比方說像B'z的松本孝弘如此專業的吉他手，也是用類似的姿勢彈琴。請大家一定要學起來。

Picking確認清單

- ☑ Pick 的擺幅不一
- ☑ Picking 時
 右手拇指動作不夠俐落
- ☑ 演奏時固定住右手手腕
- ☑ Pickng 的前後
 Pick 和弦沒有保持一定距離
- ☑ 彈第 1 弦時
 變成極端的順角度
- ☑ 不擅長用右手手刀悶音
- ☑ 到目前為止，
 從沒認真考慮過關於姿勢的問題

▶▶ 照片1：彈第6弦時

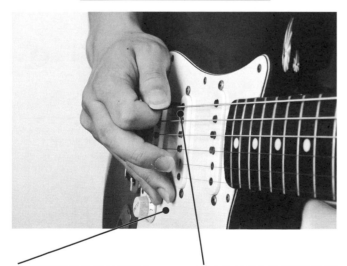

放鬆並輕輕伸直無名指和小指，抵在靠近第1弦下方的琴身上。注意手指別太用力、也別伸得太直。

Pick的角度為接近平行的順角度。

▶▶ 照片2：彈第1弦時

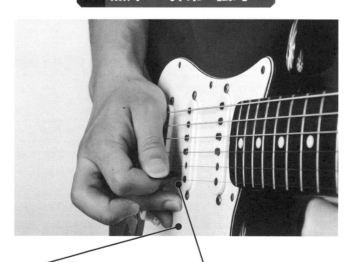

微微彎曲無名指和小指，和照片1做法相同，將手指靠在琴身上。

Pick的角度為接近平行的順角度。注意不管是彈第6弦還第1弦，都要維持相同角度。

第2章 練習時意識不夠集中：樂句集

譜例1 CD Track 19 相關說明 ➡ P31：別忽略食指的重要性！ 建議練習次數 5 次

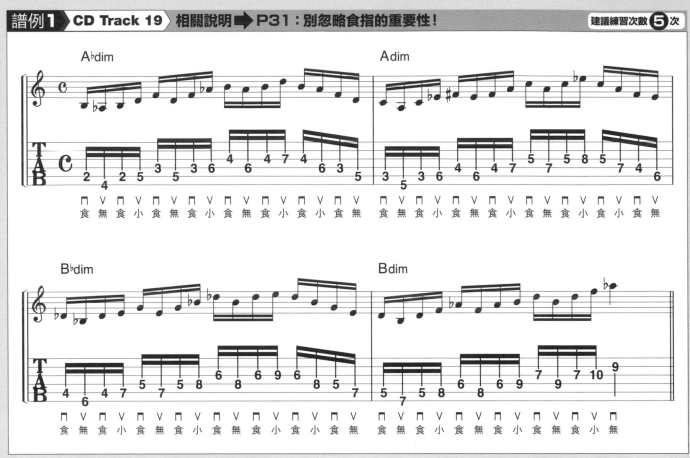

●第2章的練習，首先從Diminish Chord的樂句開始。譜例的重點在於左手食指的按弦動作跟著每一拍順移。記住食指要有「柔軟度、毅力及包容力」，目標是讓運指更安定。【附錄CD的演奏速度＝126】

譜例2 CD Track 20 相關說明 ➡ P31：別忽略食指的重要性！ 建議練習次數 5 次

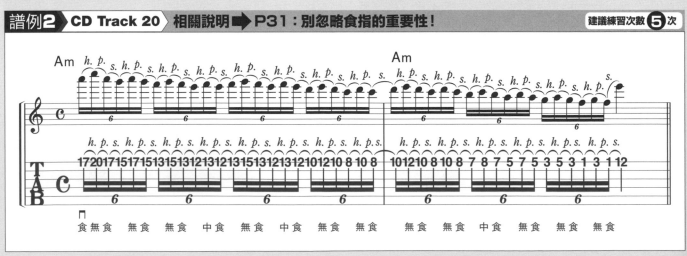

●大量用食指滑音的搥勾弦樂句。關鍵在於食指根部不能離開琴頸。此外，要注意滑音時若食指突然沒力，音就會中斷。
【附錄CD的演奏速度＝120】

譜例3 CD Track 21 相關說明 ➡ P34：最強的中指活用法！ 建議練習次數 **5** 次

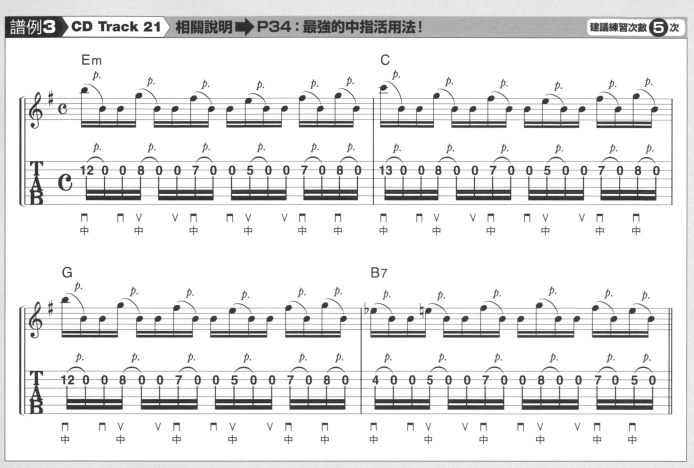

●鍛鍊中指的樂句。勾弦的動作要準確，一天練習5次。【附錄CD的演奏速度＝140】

譜例4 CD Track 22 相關說明 ➡ P34：最強的中指活用法！ 建議練習次數 **3** 次

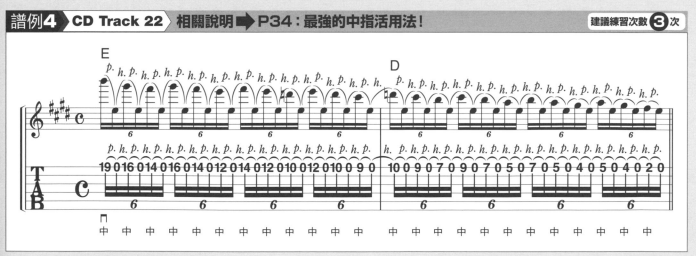

●只有第一個音是撥弦音。接下來全都用中指做勾弦及搥弦，把音連接起來。一邊回想P.35曾介紹過的「中指必須具備的三大能力」，一邊練習。
【附錄CD的演奏速度＝114】

第2章 練習時意識不夠集中：樂句集

譜例5 **CD Track 23** 相關說明 ➡ P36：無名指意外地弱　建議練習次數 **5** 次

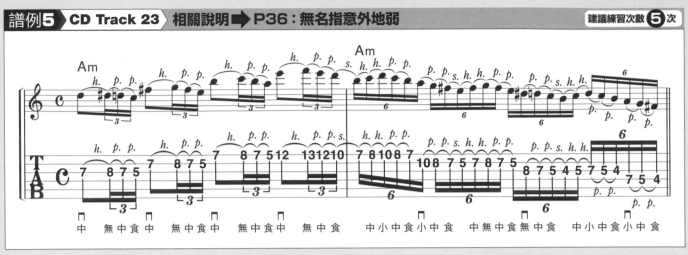

●鍛鍊左手無名指的樂句。彈第1小節，平常用小指按弦的音都改用無名指按弦。只要像這樣刻意鍛鍊「意外不中用的無名指」，就能提升整體的運指能力。【附錄CD的演奏速度＝133】

譜例6 **CD Track 24** 相關說明 ➡ P36：無名指意外地弱　建議練習次數 **3** 次

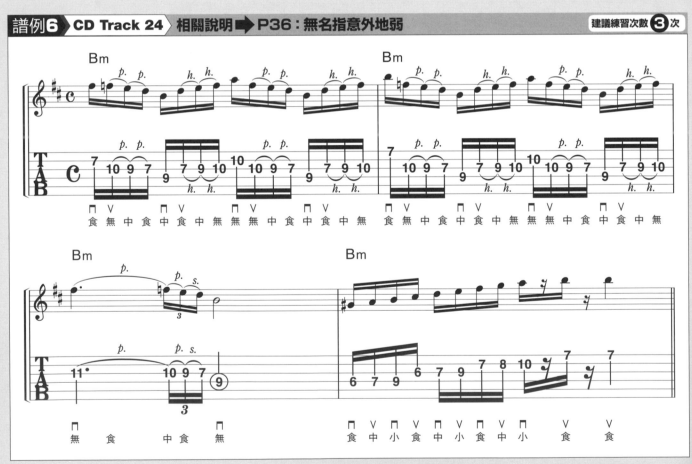

●同樣是拿來鍛鍊無名指，Paul Gilbert風的樂句。注意手指的動作要俐落。【附錄CD的演奏速度＝172】

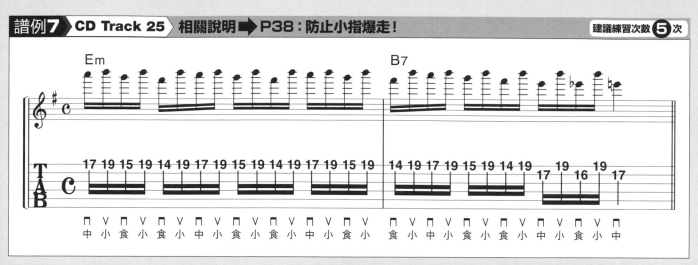

●千萬別因為小指只按第1弦第19格的音就大意！注意若小指的按弦及離弦動作太大，節奏很容易亂掉。【附錄CD的演奏速度＝154】

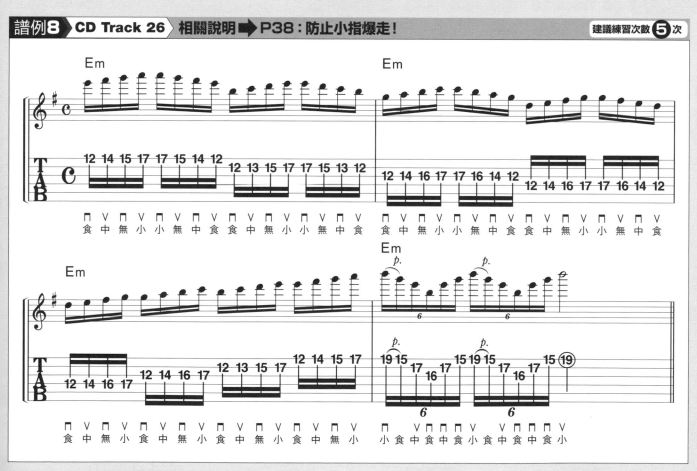

●雖是用所有手指按弦的機械式樂句，真正的關鍵在於如何控制好小指。確實撐開手指，且小指好好按弦。【附錄CD的演奏速度＝137】

第2章 練習時意識不夠集中：樂句集

譜例9 **CD Track 27** 相關說明➡P40：認真聽節拍器！　建議練習次數**3**次

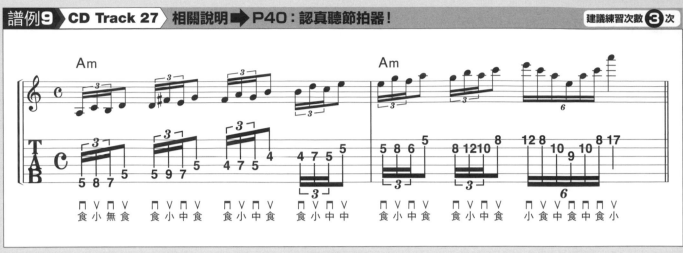

●配合設定在8分音符反拍的節拍器聲響，緊湊地演奏。【附錄CD的演奏速度＝115】

譜例10 **CD Track 28** 相關說明➡P40：認真聽節拍器！　建議練習次數**5**次

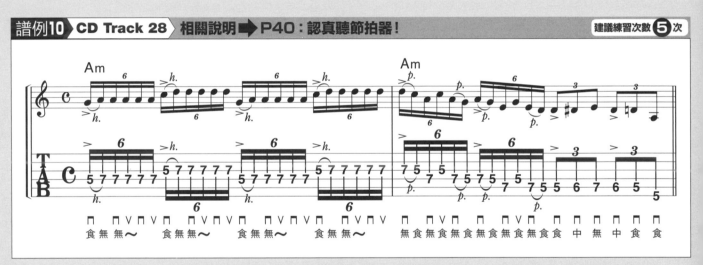

●這是能培養正確時間感的練習。節拍器不設任何重音，練習用Picking在各拍拍首加上重音。要在連續的6連音演奏加上重音意外地難！
【附錄CD的演奏速度＝122】

譜例11 **CD Track 29** 相關說明➡P40：認真聽節拍器！　建議練習次數**7**次

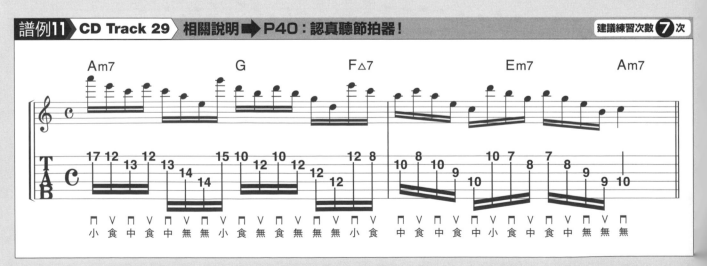

●7個音一組，彈和弦內音的樂句。加上節拍器的重音，練習時留意每一拍的開頭。右手Picking方式為交替撥弦而非掃弦。
【附錄CD的演奏速度＝117】

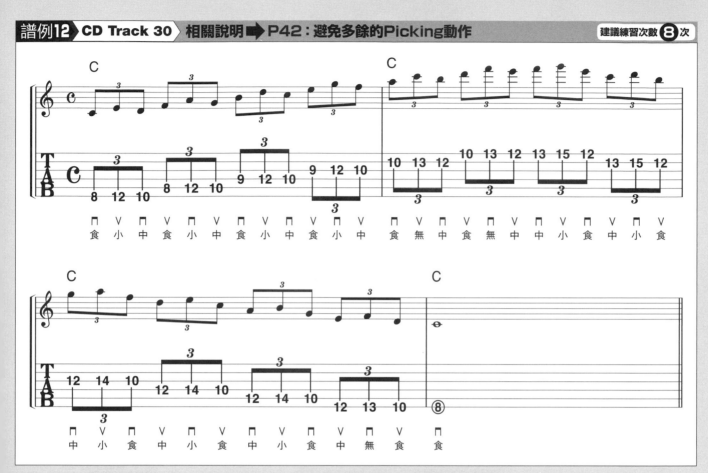

譜例12 CD Track 30 相關說明 ➡ P42：避免多餘的Picking動作 建議練習次數 8 次

●將無名指及小指輕靠在第1弦下方，讓右手更安定。注意上行及下行時音色要一致，並保持穩定的節奏！
【附錄CD的演奏速度＝197】

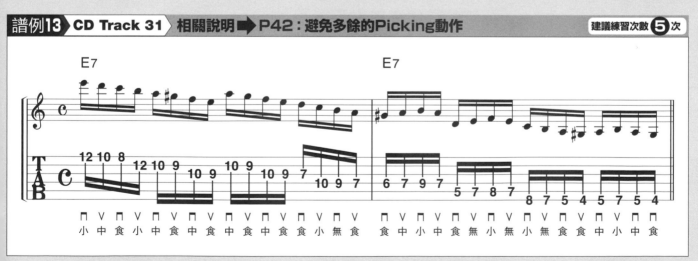

譜例13 CD Track 31 相關說明 ➡ P42：避免多餘的Picking動作 建議練習次數 5 次

●在6條弦上彈和聲小調音階的樂句。弦移時音色要一致，並保持穩定的節奏。【附錄CD的演奏速度＝167】

第3章

用不良的姿勢練習

所以才會彈不快

contents

　　若是姿勢不正確，不管再怎麼練習也不會進步。換句話說，甚至還可能「越練越退步」。只要重新檢查並好好改善自己的演奏姿勢，在這之前無論如何都彈不好的樂句，馬上就能輕鬆克服！請好好閱讀本章的內容，學會良好的演奏姿勢。

訓練 NO.13 緊繃的姿勢與放鬆的姿勢

✦ 起死回生的關鍵

- ●瞭解用力過度所產生的缺點！
- ●為了追求理想姿勢，掌握放鬆的訣竅！
- ●確認自己是否有好好放鬆！

練習就是為了放鬆！

在第一章的P.16曾敘述過，速彈演奏和運動有許多共通點。要是一直處於緊繃的狀態下，身體各部位的協調性將會降低，沒辦法做出柔軟的動作。依照我個人的看法，有許多運動項目的基礎練習，其目的都是為了讓身體學會如何「放鬆」。這一點我認為吉他速彈的訓練也是一樣的。

太用力所產生的缺點

那麼，在速彈的時候過於用力究竟有哪些缺點呢？我試著整理過後，完成了以下表格。請參考下方表格，若右手或左手過於緊繃便很容易產生表格裡所提到的症狀。反之，原本就有這些症狀的人只要學會好好放輕鬆，就能一下子解決掉許多煩惱喔！

此外，要注意就算只有其中一隻手沒辦法放鬆，另一隻手也會逐漸跟著緊繃起來。所以若是出現以下這些症狀的人，最重要的是必須找出問題的「起點」，先確認好無法放鬆的是右手還是左手。

放鬆的關鍵

接下來將說明何謂「理想的放鬆姿勢」。上面的

▶▶ 緊繃時有哪些症狀

右手 Right Hand

- ●音色生硬（和調整及設定無關）
- ●音沒辦法延長
- ●弦時常斷掉
- ●弦移時Pick容易勾到弦
- ●Picking時從手肘開始僵硬地擺動

左手 Left Hand

- ●音準一直往上跑
- ●長時間下來手臂痠痛
- ●手指動不快
- ●沒辦法彎曲關節好好按弦
- ●搭不上右手Picking的時機

▶▶ 照片1：推薦！放鬆的姿勢

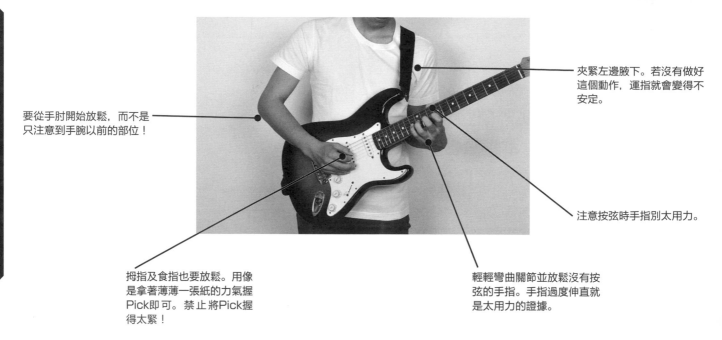

要從手肘開始放鬆，而不是只注意到手腕以前的部位！

夾緊左邊腋下。若沒有做好這個動作，運指就會變得不安定。

拇指及食指也要放鬆。用像是拿著薄薄一張紙的力氣握Pick即可。禁止將Pick握得太緊！

注意按弦時手指別太用力。

輕輕彎曲關節並放鬆沒有按弦的手指。手指過度伸直就是太用力的證據。

照片1是作者平常的演奏姿勢。

　首先，請大家注意自己的右手。一般人在彈吉他的時候都只留意到手腕以前的動作。然而，其實應該從手肘開始放鬆整個手臂。當然握Pick的拇指及食指也得放鬆才行。只要用像是拿著薄薄一張紙的力氣握Pick便足夠了！

　左手確實夾緊腋下，然後注意按弦的手指不能太用力。如果明明沒在按弦，手指卻僵硬地伸直，那麼正是手指過度使力的最佳證明。試著輕輕彎曲各指關節，讓手指處於放鬆的最佳狀態。

感受身體細微的變化！

　以上所說明的幾個重點，都是為了幫助各位放鬆。但畢竟用文字敘述有一定的難度，身體究竟有沒有放鬆最終仍然得靠自己的感覺去判斷。無論是用力的程度或演奏姿勢等等，即使只有一點點變化也必須在演奏的當下靠自己去感受。「今天彈琴的時候感覺很放鬆！」—若是出現這種時候，請好好記住當下的感覺。

名吉他手的演奏姿勢

　讓作者崇拜的吉他手很多，他們的速彈技巧自然不在話下，此外還能隨心所欲彈各式各樣的樂句，都是些厲害的人物。而這些人的共通點正是能好好放鬆。那麼，就將重點放在這個部分，來確認一下他們的演奏姿勢。請參考P.53的照片，作者分別模仿了這些吉他手們的姿勢。

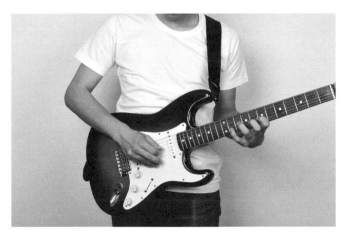

●**松本孝弘**：將無名指及小指靠在琴身上，讓Picking的軌跡更安定。這麼做也能支撐右手，以免放鬆的右手突然不受控。他不大使用左手小指，但會自然彎曲手指關節。

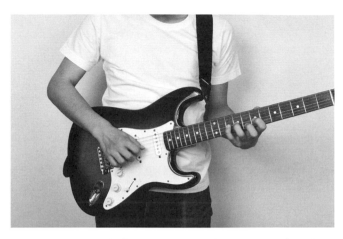

●**Paul Gilbert**：和松本孝弘形成對比，特徵是右手呈現握拳姿勢。微微張開手指之間的距離，是最自然且放鬆的姿勢。

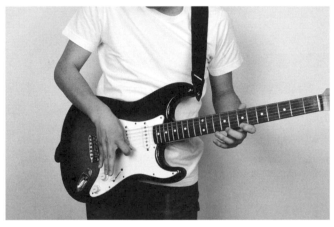

●**Chris Impellitteri**：平時輕握右手，但在進入超高速模式的瞬間切換成手指伸直的姿勢。比起放鬆這件事，他所擁有的獨特「個性」更值得令人參考。

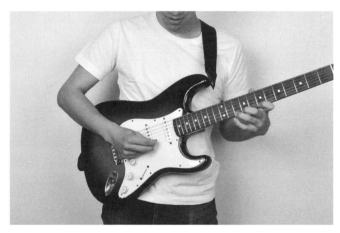

●**Pat Metheny**：用拇指和食指的前端拿Pick正是Pat Metheny流。左手手指看似慌亂，實際上卻能正確無誤地演奏，全都是拜徹底放鬆所賜。

●**Eddie Van Halen**：將手腕拱起，用中指及拇指握Pick，然後活用甩手腕的力道Picking。此種奏法又被稱為蜂鳥撥弦法（Hummingbird Picking）。

●**Allan Holdsworth**：Allan Holdsworth的演奏特徵，是將右手的動作控制在最小範圍內。除了拿Pick的拇指及食指外，其他手指幾乎不動。而他狂野地伸展左手手指按弦簡直神乎其技！

重要度 ★★★

訓練 NO.14 適合速彈的Picking角度

起死回生的關鍵

●本書推薦「帶點順角度」！

●留意Pick的「軌道」！

●和偉大的吉他手們學習「甩手腕」的訣竅！

Picking角度大致分為三種

為了學會理想的放鬆姿勢，本章將重點著重於「Pick和弦接觸的角度」。下方的照片1～3，正是最具代表性的三種Picking角度。接下來從最左邊的照片開始依序做說明。

照片1為Pick側端方向朝上的逆角度。經常可以看見手較大的外國籍吉他手們用逆角度Picking。逆角度的特徵是能彈出飽滿的音色。接著是照片2的平行角度。由於Pick和弦的接觸面積大，能夠正確地撥弦。但也因此Pick和弦的摩擦較大，對於速彈演奏來說或許有些不利。最後的照片3是Pick側端方向朝下的順角度。以順角度Picking能發出銳利的音色，所以受到搖滾系吉他手們的喜愛。

在附錄CD當中，分別用不同Picking角度彈相同的樂句。請各位試著去確認Pick的角度和音色之間究竟有何關聯？那麼，在理解各種Picking角度的特徵之後，也想想看哪一種角度才最適合速彈。

推薦「帶點順角度」

請看P.55上方的照片，這是本書推薦的最理想的Picking角度。Pick和弦幾乎保持平行，但稍微有點傾斜，呈現帶點順角度的狀態。這麼一來Pick和弦會維持一定的接觸面積。再加上Pick稍微傾斜能減少摩擦，便能加快Picking速度。音色方面是搖滾系吉他手所喜愛的銳利音色。只要好好學會「帶點順角度」的Picking姿勢，對於速彈演奏來說無非是一大助力。

用「帶點順角度」Picking的同時，也必須注

▶ **三種Picking角度的照片及示意圖！與附錄CD對應**　　　**CD Track 32**

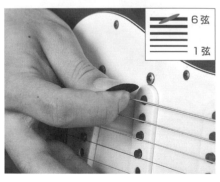

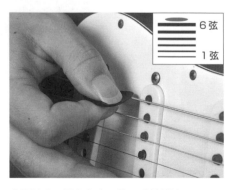

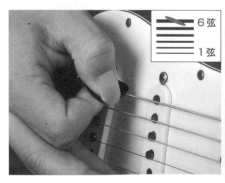

●照片1：逆角度，特徵是飽滿的音色。

●照片2：平行角度，能正確地撥弦。

●照片3：順角度。搖滾系速彈吉他手的常用姿勢。

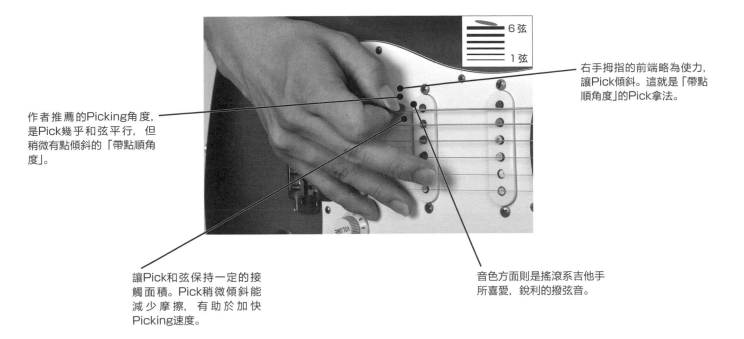

作者推薦的Picking角度，是Pick幾乎和弦平行，但稍微有點傾斜的「帶點順角度」。

右手拇指的前端略為使力，讓Pick傾斜。這就是「帶點順角度」的Pick拿法。

讓Pick和弦保持一定的接觸面積。Pick稍微傾斜能減少摩擦，有助於加快Picking速度。

音色方面則是搖滾系吉他手所喜愛，銳利的撥弦音。

意右手的姿勢。若是從手腕之前的部位開始傾斜，刻意做出「帶點順角度」的姿勢，容易變成像在用Pick「刮弦」。這種Picking方式沒辦法確實撥弦，是錯誤的彈法。想好好擺出「帶點順角度」的姿勢，關鍵在於右手拇指的前端略為使力！

留意Pick的「軌道」！

雖然話題有點扯遠了，但我想請各位關心一下觸弦時Pick的「軌道」。P.56的圖1及圖2示意了兩種Picking軌跡。圖1是Pick和弦保持平行，並上下做移動的軌跡。圖二則是帶有一點弧度的Picking軌跡。

圖一的Picking方式是固定住整個手腕，用「動手肘」和「ㄍ丨ㄥ肌肉」的力量來運作。使用這種Picking方式很容易造成肌肉僵硬，所以我並不推薦。若是只彈某一條弦的速彈樂句或許還沒什麼大問題。但要在複數弦上來回做移動，採用此種方式Pick很容易勾到弦。請記住以上這些都是動手肘的平行軌道的缺點。

本書推薦的是Picking時帶點弧度，也就是圖2的Picking軌跡。若能有效利用右手手腕的擺動力量，大致上就能畫出這種Picking軌跡。只要放輕鬆「甩手腕」，就能讓速彈演奏變得更流暢。

覺得「甩手腕」聽起來很抽象的人，可以看看曾在P.53介紹過的Eddie Van Halen的影片，確認一下他的演奏姿勢。他將手腕遠離身體、向前突起，並藉由迅速擺動手腕的力量來彈高速演奏。此種演奏方式由於和蜂鳥在空中飛翔的型態相似，所以被命名為「蜂鳥撥弦法（Hummingbird Picking）」。蜂鳥撥弦法及右手奏法（Right Hand Playing）正是Eddie Van Halen演奏風格的代名詞。雖然必須花很長一段時間練習，才能像他一樣有效運用手腕的力量Picking且不發出任何雜音。但只要一看見他彈琴，就能立刻了解到「原來這就是甩手腕」的Picking動作。

對了，作者推薦的Pick是？

"一踏進樂器行便看見玲瑯滿目的Pick，不知該從何下手"—有這種煩惱的人我相信可不少！若能以放鬆的姿勢Picking，照理說無論使用哪

▶▶ 圖1：Pick和弦保持平行，上下移動的軌跡（動手肘）

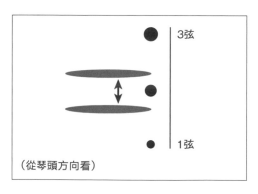

（從琴頭方向看）

3弦

1弦

只動手肘

✕

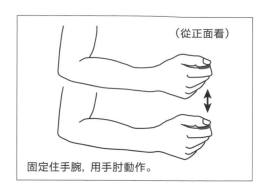

（從正面看）

固定住手腕，用手肘動作。

▶▶ 圖2：帶點一點弧度的Pick軌跡（甩手腕）

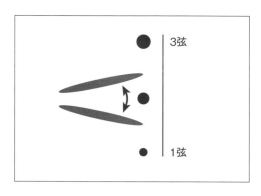

3弦

1弦

甩手腕

○

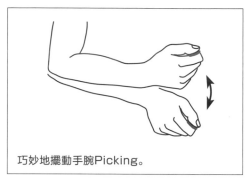

巧妙地擺動手腕Picking。

以插圖表示右手的動作。

種Pick都能好好撥弦。話雖這麼說……作者認為帶點硬度、小巧的淚滴型（Tear Drop）Pick最適合拿來速彈。Pick有各式各樣的材質，像是塑膠或龜殼等。請多方嘗試，選擇自己覺得彈起來最順手的Pick。

訓練 NO.15 搖滾型及古典型握法

起死回生的關鍵

● 搖滾型及古典型握法！

● 瞭解這兩種姿勢的特徵！

● 練習配合不同的狀況改變姿勢！

琴頸的握法分成兩種

電吉他的琴頸握法大致上可分為兩種。一是拇指從琴頸後方伸出的「搖滾型」握法；二是將拇指放在琴頸正後方的「古典型」握法。下方的照片1～4，分別從正面及側面拍攝這兩種姿勢。接下來，要說明不同握法在演奏上有何特徵。

兩種姿勢的特徵

「搖滾型」握法是將左手食指根部貼在琴頸的下方。而特色正是以此處作為支點，有效運用手腕

的擺動力量做推弦及顫音等技巧。一如它的名稱，在演奏上訴求感性的搖滾系吉他手大多偏好此種握法。

就算是「古典型」握法，作者也建議盡量將食指的根部貼近琴頸。比起「搖滾型」，「古典型」握法的拇指位置比較下面且手腕部分向前突起，所以能撐開手指跟手指之間的距離，適合拿來彈伸展樂句。

根據狀況判斷該使用哪一種握法 ！

搖滾型 | Rock Style

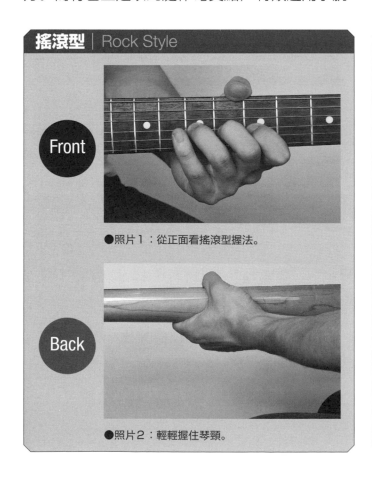

Front

Back

● 照片1：從正面看搖滾型握法。

● 照片2：輕輕握住琴頸。

古典型 | Classic Style

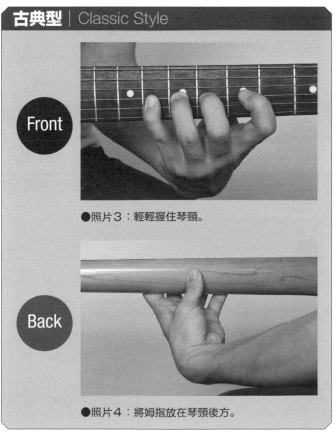

Front

Back

● 照片3：輕輕握住琴頸。

● 照片4：將姆指放在琴頸後方。

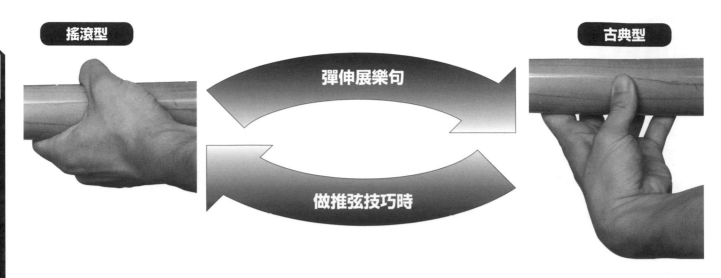

搖滾型　　彈伸展樂句　　古典型

做推弦技巧時

　　當然，並沒有說哪一種握法才是完全正確的。參考上方圖表，最理想的狀態其實是能根據不同的情況和樂句，判斷自己該使用哪一種握法。作者平常都是用搖滾型握法，但由於我的手比較小，在彈低～中把位跨4格以上琴格的樂句時就會改用古典型握法。

　　下方的譜例1，混和了推弦樂句及伸展樂句。請彈彈看這個譜例，並練習在銜接樂句的瞬間同時切換左手的姿勢。

譜例1　練習切換搖滾型與古典型握法　　CD Track 33

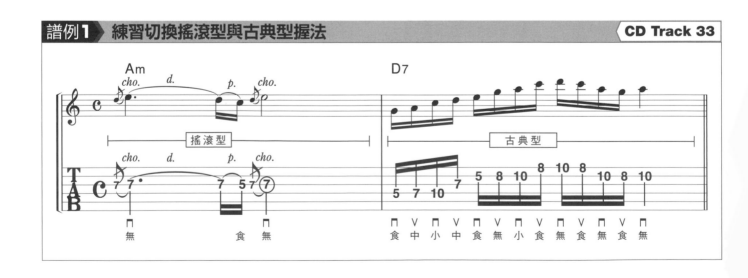

訓練 NO.16 掃弦的訣竅在於右手拇指

起死回生的關鍵

● 認識正確的掃弦姿勢！

● 學會右手拇指的「輕輕一壓」！

● 瞭解為何掃弦時節奏容易亂掉！

掃弦與小幅度掃弦是條漫長又險峻的道路

　　掃弦（Sweep Picking）及小幅度掃弦（Economy Picking）的做法，是在彈鄰近的兩條弦時不做交替撥弦（Alternate Picking），而改以一個連續向下或向上的動作撥弦。目標是成為速彈吉他手的人，相信對這兩種技巧應該不陌生才對。使用掃弦及小幅度掃弦能避免多餘的撥弦動作，讓演奏變得更快更流暢。然而想要精通這兩種技巧，可得經歷一段漫長又險峻的道路、面臨各式各樣的挑戰。像是 "雙手之間的配合"、"為了不讓Pick勾到弦而右手適度放鬆"，以及 "既然不能依賴交替撥弦的規則性，必須養成良好的節奏感" ……等等。

　　說到這裡，就不得不提起高高在上的「王者」

—Yngwie Malmsteen。在本章，將一邊參考他的演奏姿勢，一邊破解掃弦及小幅度掃弦的關鍵。

輕輕固定住右手腕

　　下方的譜例1，是跨複數弦的掃弦樂句。

　　很多人做向下掃弦，在通過第1～3弦附近的時候節奏容易亂掉。這樣的症狀常出現在掃弦時靠(扭動、轉動)手腕動作的人身上，是很常見的錯誤示範。用這種姿勢掃弦，越是扭轉手腕右手越是沒辦法加速。尤其來到後半段（第1～3弦附近）Picking很容易失速。另外，以扭轉手腕的姿勢掃弦，就算剛開始的Picking角度是之前提過的「接近平行但又帶點順角度」，到達第1弦的時候大多會變成極端的順角度。音色上也不夠

譜例1 複數弦上的掃弦範例

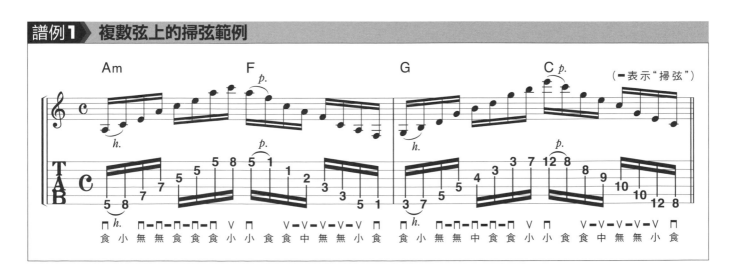

✕ 右手拇指的「輕輕一壓」

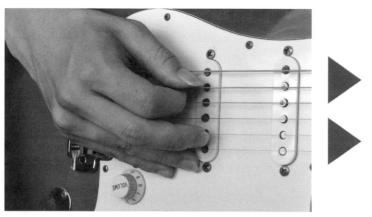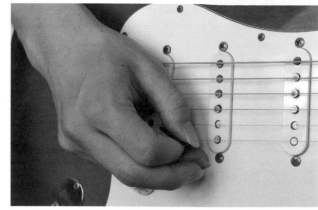

●照片1：左邊照片是從低音弦開始掃弦的瞬間。右邊照片則是來到高音弦，向下掃弦的瞬間。仔細看右邊的照片，微微彎曲拇指關節並對Pick向下施加壓力。只要這麼做便能在掃弦的過程當中維持一定的速度。

乾淨。

　　本書推薦的掃弦姿勢是放鬆並稍微固定住手腕，且擺動整個手臂（手肘往前的部位）動作。同時，也將無名指和小指抵在第1弦下方的琴身上，這麼一來右手就能保持安定了。

關鍵是右手拇指的「輕輕一壓」！

　　為何已經改掉錯誤姿勢了，Picking還是照樣失速呢？或許有人也遇到相同的情況。其實關鍵就在於活用右手拇指。Yngwie Malmsteen做大掃弦的時候，從低音弦往高音弦移動時，會如同上面的照片微微彎曲拇指關節。這麼做可以對Pick向下施加一點壓力，直到最後都維持同樣的掃弦速度（同時讓Pick稍微傾斜、帶點順角度）。反之，向上掃弦時則用食指輕輕往上壓。這種對Pick「輕輕一壓」的動作，能讓掃弦演奏變得更流暢。

還有其他訣竅！

　　另一個在掃弦時常出現，令人感到困擾的，便

是在做搥弦及勾弦技巧時節奏跟著亂掉。只要有一個地方出錯就會產生負面連鎖，接著開始爆走。其實解決辦法非常簡單，那就是「搥弦和勾弦的音量要夠大」！這麼一來自己的耳朵將會意識到它是「一個完整的音」，便能進一步預留好空間、穩定住節奏彈好接下來要彈的音。

訓練 NO.17 上行速彈容易輕忽右手悶音

起死回生的關鍵

● 由自己判斷是否有雜音！

● 學會右手悶音，尤其要特別注意低音弦所產生的雜音！

● 左手俐落地動作，目標是斷絕雜音！

令人煩惱的「雜音」

許多人在彈P.59的掃弦樂句或交替撥弦的上行樂句時，容易忽略右手的悶音，結果在演奏過程當中不自覺發出雜音。儘管雙手動作再快、使出各式各樣厲害的技巧，要是從音箱播放出來的聲音充滿雜音，對聽眾來說就只有痛苦罷了。參考下方的圓餅圖，就能明白對速彈演奏而言雜音是相當惱人的存在。為了擊退難纏的宿敵，必須精通右手悶音的方法。

何謂理想的右手悶音？

首先，請聽附錄CD當中P.62的譜例1的演奏（Track 34）。雖然彈的是相同樂句，第一次的演奏充滿了大量雜音，簡直讓人聽不下去。會發生這種情況主要是由於右手沒有好好悶音。與之形成對比，第二次的演奏則藉由悶音來消除掉雜音。

照片1～2示範了右手悶音的動作。照片1對應的是附錄CD的第一段演奏，右手離開弦了。而照片2則對應附錄CD的第二段演奏。很明顯

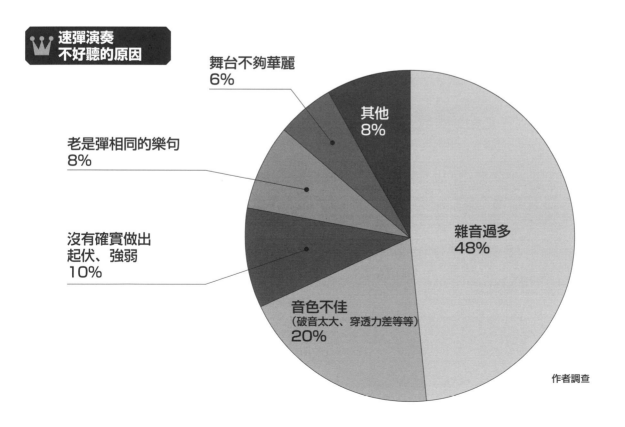

速彈演奏
不好聽的原因

舞台不夠華麗
6%

其他
8%

老是彈相同的樂句
8%

沒有確實做出
起伏、強弱
10%

雜音過多
48%

音色不佳
（破音太大、穿透力差等等）
20%

作者調查

譜例1 附錄CD的第一段演奏是不良示範，第二段演奏則有好好悶音　**CD Track 34**

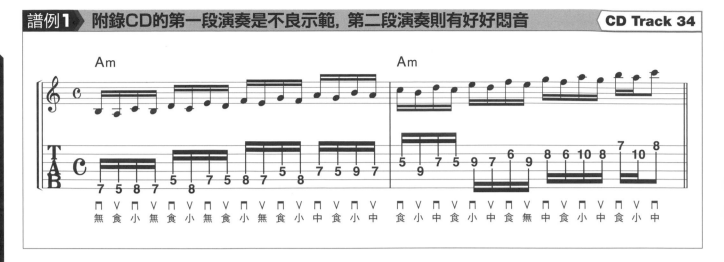

地，照片中的右手以手刀部位（小指那側的手掌邊緣）輕輕觸碰不彈的弦，確實消除雜音。

彈譜例1的上升樂句，隨著右手在弦上移動，需要悶音的範圍也會跟著改變。演奏時必須不斷調整手刀所擺放的位置。

雜音的預防對策

學會正確的右手悶音能避免產生雜音。再加上左手運指的動作盡量小一點，就幾乎能杜絕雜音了。如果說右手悶音一種是「對策」，左手運指的細微化就稱得上是一種「預防」。請各位各自做好撲滅雜音的動作。

對照譜例1：正確及錯誤的悶音方式

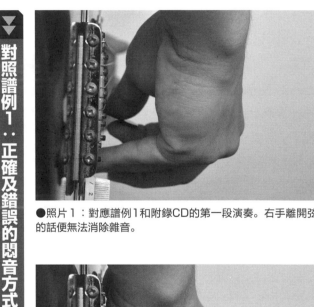

●照片1：對應譜例1和附錄CD的第一段演奏。右手離開弦的話便無法消除雜音。

●照片2：對應譜例1和附錄CD的第二段演奏。以右手手刀觸碰不彈的弦，消除掉雜音。

譜例1 **CD Track 35** 相關說明 ➡ **P51：緊繃的姿勢與放鬆的姿勢** 建議練習次數 **5** 次

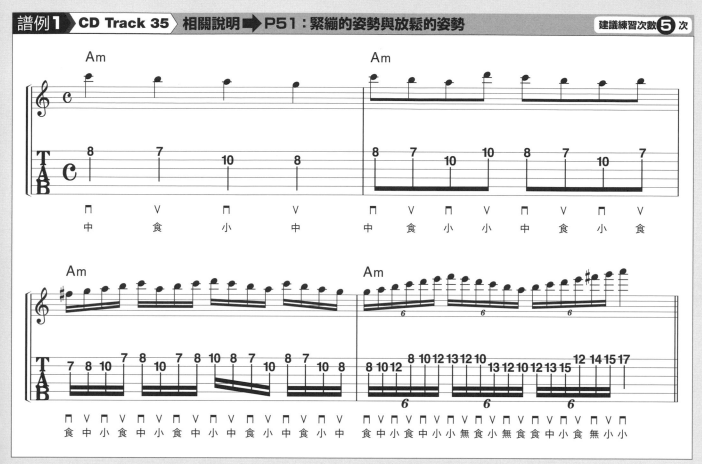

●第三章的練習樂句，首先是隨著每一小節拍子分割越來越細的樂句。越到後半段手越容易緊繃。注意演奏時盡量放鬆。
【附錄CD的演奏速度＝125】

譜例2 **CD Track 36** 相關說明 ➡ **P51：緊繃的姿勢與放鬆的姿勢** 建議練習次數 **5** 次

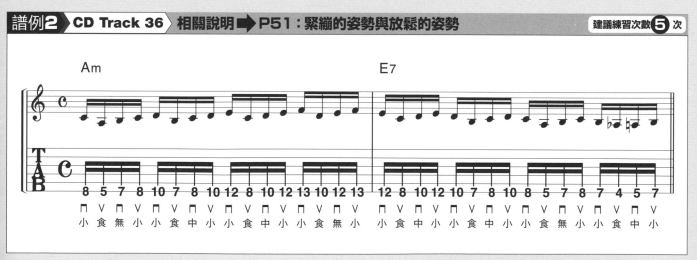

●只有在彈第6弦的時候手需要用力。練習只彈第6弦的樂句。要小心按弦時別過度使力。【附錄CD的演奏速度＝152】

譜例3 ▶ **CD Track 37** 相關說明 ➡ P54：適合速彈的Picking角度　建議練習次數 **3** 次

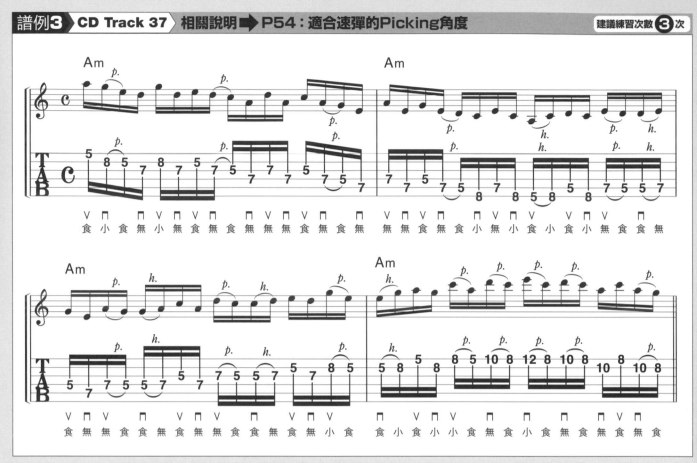

●使用到6條弦，彈A小調五聲音階的樂句。注意不管彈哪一條弦，都得維持相同的Picking角度。也就是所謂的「有點順角度」。
【附錄CD的演奏速度＝140】

譜例4 ▶ **CD Track 38** 相關說明 ➡ P54：適合速彈的Picking角度　建議練習次數 **5** 次

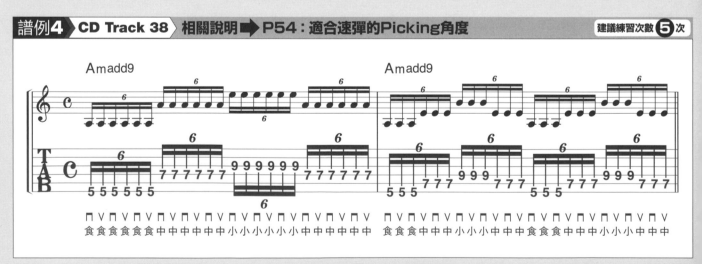

●彈同一個音的速彈樂句，容易變成用「動手肘」或「ㄍㄧㄥ肌肉」的方式Picking。試著放輕鬆、「甩手腕」，彈出正確的6連音。第2小節的弦移，注意Picking時Down及Up的順序！【附錄CD的演奏速度＝115】

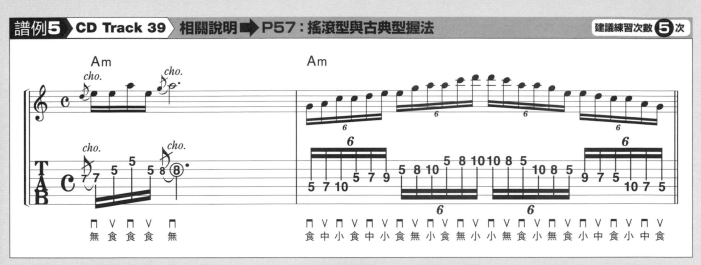

●用搖滾型握法彈第1小節，古典型握法彈第2小節。像這樣分開來使用兩種握法，全仰賴自己瞬間的判斷力。第2小節為緊湊的伸展樂句。
【附錄CD的演奏速度＝120】

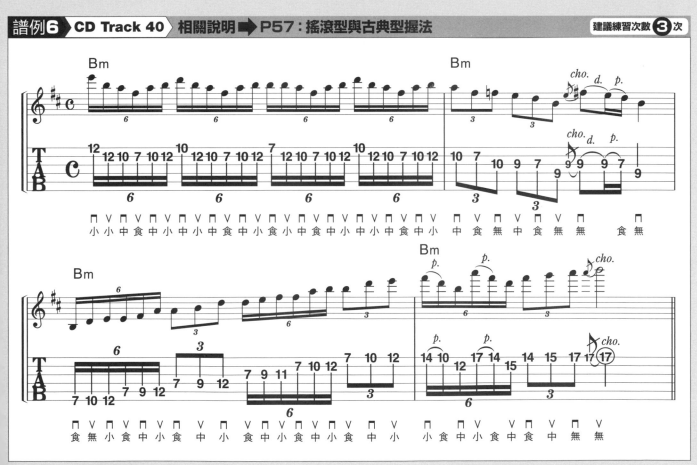

●第1和第3小節是古典型握法；第2和第4小節是搖滾型握法。由於包含了6連音及3連音，無論用哪一種握法都必須留意並維持好節奏。
【附錄CD的演奏速度＝116】

譜例7　CD Track 41　相關說明➡ P59：掃弦的訣竅在於右手拇指　建議練習次數 5 次

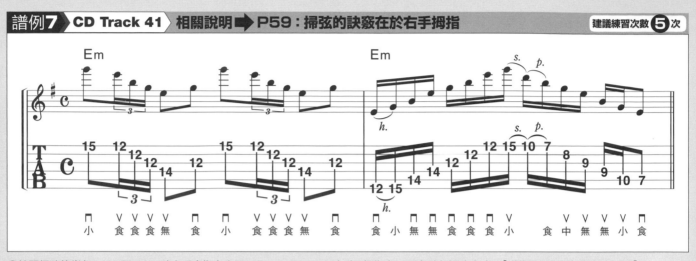

●練習掃弦的樂句。Up Picking時右手食指向上壓，Down Picking時則用拇指向下壓來避免掃弦失速。【附錄CD的演奏速度＝162】

譜例8　CD Track 42　相關說明➡ P59：掃弦的訣竅在於右手拇指　建議練習次數 3 次

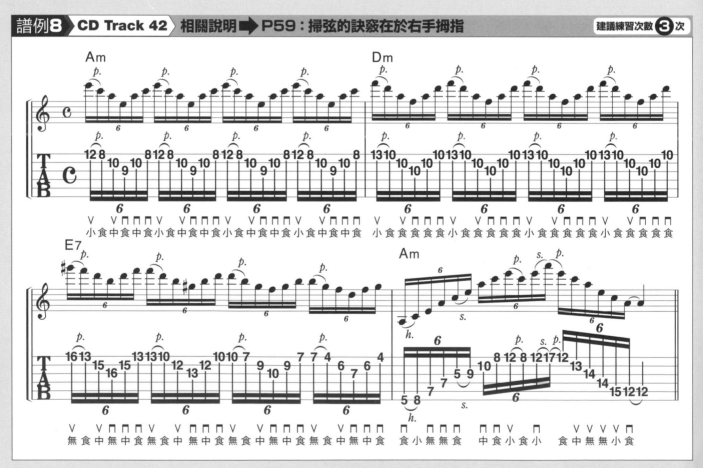

●練習掃弦的常用句。關於第4小節的大掃弦，在第1拍後半拍做完第3弦的滑音之後右手拇指施力。這個「輕輕一壓」的動作能防止掃弦失速。【附錄CD的演奏速度＝120】

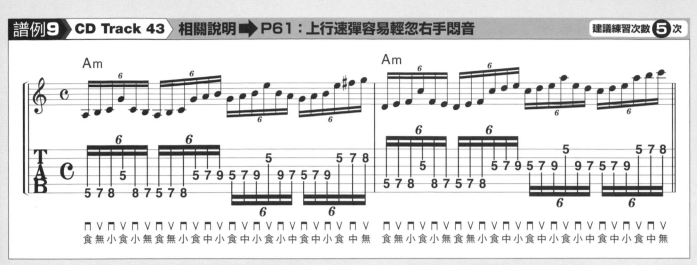

●演奏時小心別發出雜音。尤其跳弦的瞬間很容易忘記用右手悶音。要確實用右手手刀悶掉不彈的弦。【附錄CD的演奏速度＝117】

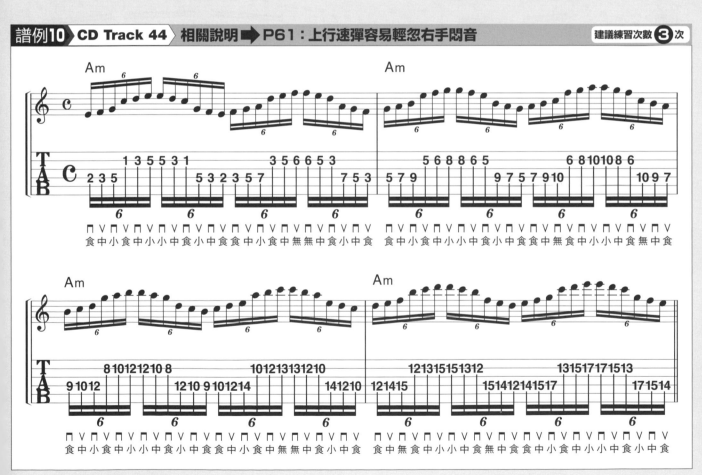

●此譜例的重點同樣是跳弦時的悶音。另外，偶數拍的跳弦是用Inside Picking彈，須特別小心，避免第3弦發出雜音。
【附錄CD的演奏速度＝110】

第3章 用不良的姿勢練習：樂句集

譜例11 CD Track 45 相關說明 ➡ P61：上行速彈容易輕忽右手悶音　建議練習次數 3 次

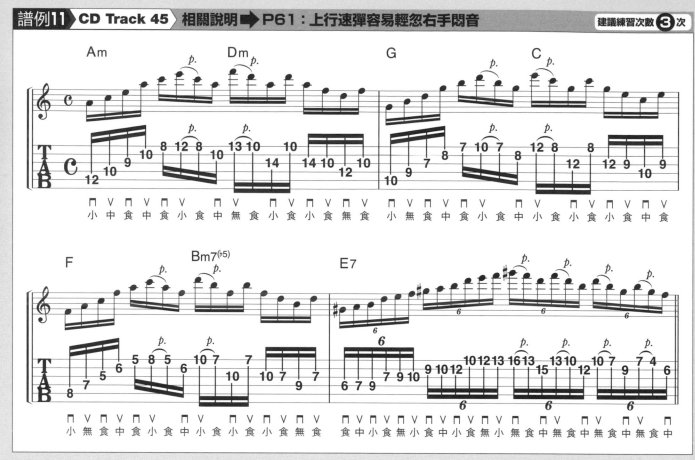

●演奏時小心別發出雜音。尤其左手食指在弦上移動時特別容易產生雜音。記得隨時用右手手刀悶音。【附錄CD的演奏速度＝114】

譜例12 CD Track 46 相關說明 ➡ P51：緊繃的姿勢與放鬆的姿勢　建議練習次數 6 次

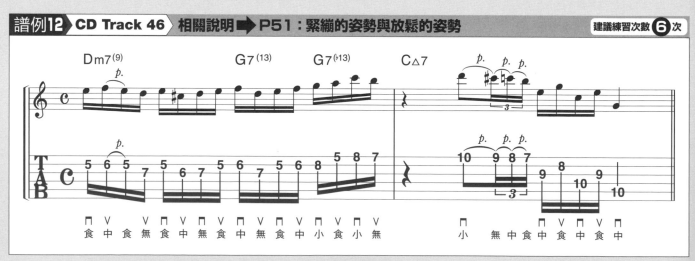

●爵士風速彈。由於是不熟悉的運指方式，很容易產生雜音。【附錄CD的演奏速度＝158】

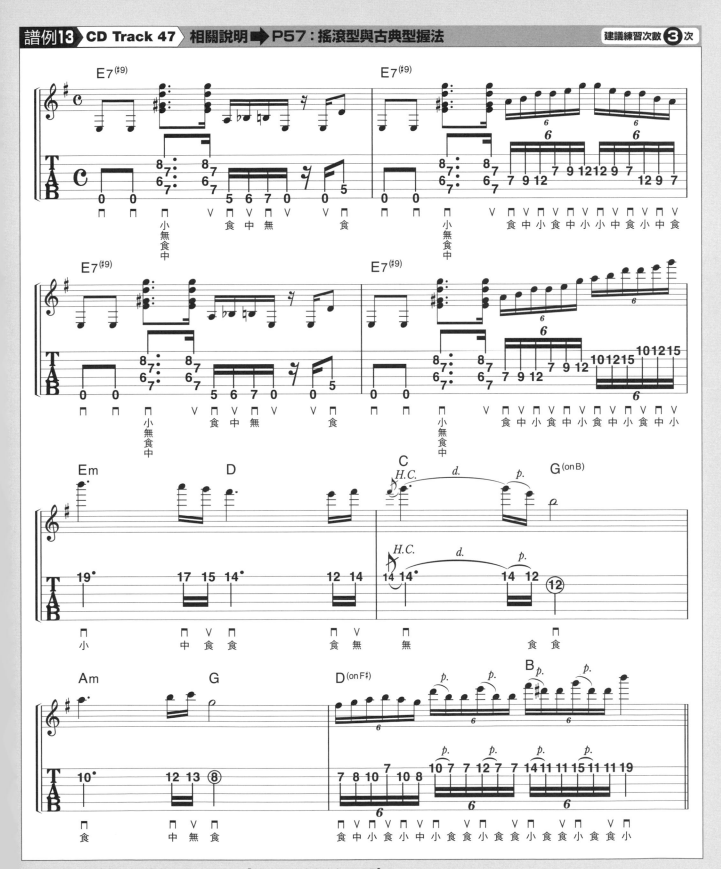

●練習用的小演奏曲。左手切換兩種不同握法。【附錄CD的演奏速度＝105】

速彈知識 不足

所以才會彈不快

contents

吉他演奏有各式各樣的技巧。若對這些技巧的認識不夠深,就沒辦法挑戰速彈!在第4章,要介紹一些對於速彈來說相當重要的技巧,希望各位認真學習。為了帥氣地速彈,可得好好記住這些技巧!

訓練 NO.18 擺脫雜音！Outside Picking

起死回生的關鍵

●認識Inside Picking及Outside Picking這兩種Picking方式！

●掌握Outside Picking的優點，並徹底活用它！

●從名人的演奏當中學習！

Inside Picking及Outside Picking

跳弦樂句（技巧）能夠華麗點綴速彈演出。而用交替撥弦彈跳弦樂句，分為「Outside」及「Inside」兩種Picking方式。圖1顯示了Outside Picking和Inside Picking的軌跡。

如同圖1所示，Outside Picking可以避開介於兩條弦當中不彈的那一條弦。從這點來看，是避免發出雜音的重要對策之一。務必得在這一章學會。

Outside Picking能活用於各種場合！

下一頁有6個用Outside Picking彈跳弦樂句的練習。建議用指定的Picking方式演奏。

若試著用Inside Picking彈相同樂句，會發現Outside Picking的確可以減少更多雜音。像是Rock、新古典金屬（Neo Classical）、Fusion等等，Outside Picking無論在何種演奏風格都能大大派上用場。掌握住Picking的軌跡之後，剩下的是訓練自己能自由自在地Picking。

跟Paul Gilbert學Outside Picking

說到Outside Picking的名手，就非MR.BIG的Paul Gilbert莫屬。據說他不擅長掃弦，所以常以交替撥弦的跳弦來彈分解和弦樂句。找出Paul Gilbert彈跳弦樂句的畫面並仔細觀察他的右手，會發現他幾乎都是用Outside Picking。他能夠正確無比地演奏，和其簡潔有力的右手姿勢有著很大的關連。這點絕不容錯過！

圖1 Outside Picking的軌跡　　**Inside Picking的軌跡**

第6弦
（從琴頭的方向看）
第1弦

第6弦
第1弦

彈第3→1弦時，用「Outside Picking」
比較不會碰到中間的第2弦。

3連音樂句

CD Track 48 | 0:00~

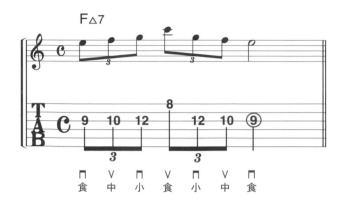

●用Outside Picking流暢地彈第3弦⇄第1弦。

八度音樂句

CD Track 48 | 0:11~

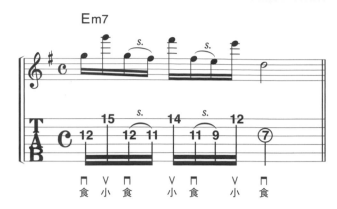

●滑音時留意節奏！

五聲音階上行樂句

CD Track 48 | 0:23~

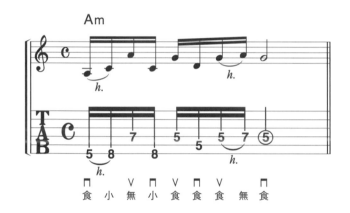

●很常用的把位。要注意節奏的部分。

五聲音階下行樂句

CD Track 48 | 0:34~

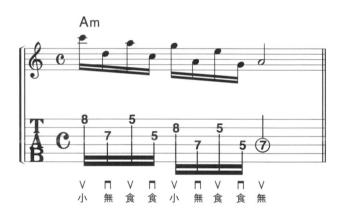

●從Up Picking開始的下行樂句。

新古典金屬樂句

CD Track 48 | 0:45~

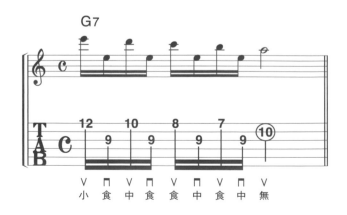

●在第3及第1弦上來回的跳弦樂句。

Fusion樂句

CD Track 48 | 0:56~

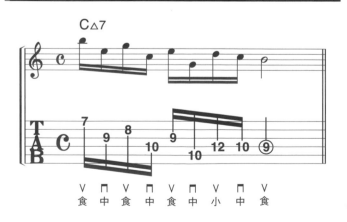

●主要是彈C△7和弦內音的範例。

訓練 NO.19　超高速化！Hybrid Picking

起死回生的關鍵

●實際體驗Hybrid Picking的效果！

●學會右手手指微彎的理想姿勢！

●和彈Country與Blues的名人學習！

實際測試Hybrid Picking的速度！

除了曾在P.71介紹的Outside Picking，延續上一章的內容，要來介紹另一個技巧，同樣能有效率地演奏跳弦類樂句。只要精通「Hybrid Picking」，不僅能避免在跳弦時發出雜音，甚至還能加快演奏速度。

下方譜例為經典的跳弦樂句。右邊的表格則是作者分別用「Outside Picking」及「Hybrid Picking」演奏相同樂句其速度比較圖。結果如圖所示，「Hybrid Picking」的速度最快。所以對於速彈來說，Hybrid Picking可說是最有效率的Picking方式。再加上這種技巧其實並不複雜，趕快趁這個時候學起來吧！

Hybrid Picking的作法

"Hybrid"的意思是「兩種不同事物的混和」。而Hybrid Picking指的是「併用Pick及指彈的Picking方式」。Hybrid Picking的做法相當簡單，那就是一邊用Pick撥弦，高音弦側的音則用右手中指的指尖撥弦。訣竅在於右手姿勢和一般Picking時相同，輕輕彎曲中指。如果中指一下伸直、一下又彎過頭，等到需要用中指撥弦，就得花更多時間才能到達目標弦，這也是容易造成失誤的原因。

用正確的姿勢彈Hybrid Picking，能縮短Pick在弦跟弦之間移動的時間。此外，輕輕觸碰不彈的弦能減少雜音的產生（照片1）。

▶▶ 作者用三種Picking方式彈下方譜例的最高速比較

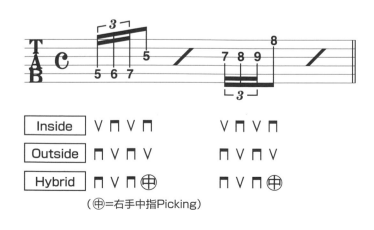

（⊕＝右手中指Picking）

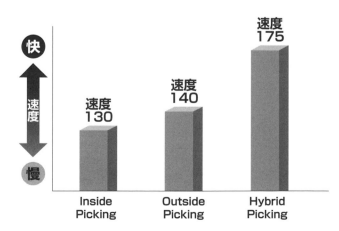

◆ Hybrid Picking的理想姿勢

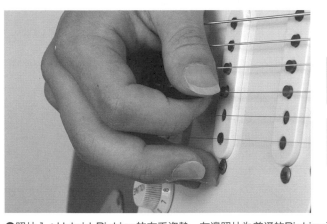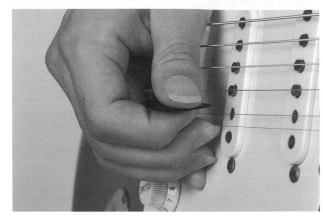

●照片１：Hybrid Picking的右手姿勢。左邊照片為普通的Picking姿勢。微微彎曲右手中指，隨時準備撥高音弦。右邊照片則是用中指撥第1弦的瞬間。注意要確實用指尖撥到弦！

擅長Hybrid Picking的名人，有Chris Impellitteri和Zakk Wylde等人。雖然這兩人都是Rock & Metal吉他手，但Hybrid Picking不受到曲風限制，在各種風格的演奏都能派上用場。

Hybrid Picking的練習樂句

P.75上方的譜例1，是練習用Hybrid Picking彈跳弦樂句。Picking記號當中的⊕，指的正是中指撥弦。但若是用一般的Picking方式來彈像CD中，稍具速度的樂句時，難度就會變高。請藉由這個樂句，去感受使用Hybrid Picking的好處。

另外用中指撥弦的時候，將弦勾起後做出拍打弦面的動作，能產生「啪輕」的音色，這是一種稱為打悶音（Attack Noise）的技巧。如果有需要的話，請自行研究這種技巧。

作者與Hybrid Picking的相遇

老實說，我開始接觸Hybrid Picking也不過是這1～2年的事情而已。有一次，招待某位吉他手到家裡的錄音室進行錄音工作。那個人在我眼前秀出Hybrid Picking的技巧，彈著像是來自異次元般的樂句。在受到衝擊的同時，我也感受到Hybrid Picking的潛力與魅力，便下定決心學習這項技巧。從此之後，原本只用一般Picking方式彈跳弦樂句的我，開始刻意改用中指撥高音弦側的弦。直到現在我仍努力練習，目標是在即興演奏時也能下意識用中指撥弦。Hybrid Picking的做法簡單且效果拔群，到目前為止還沒有接觸過的人，請務必要嘗試看看！

譜例1 練習Hybrid Picking的跳弦樂句 CD Track 49 0:00~

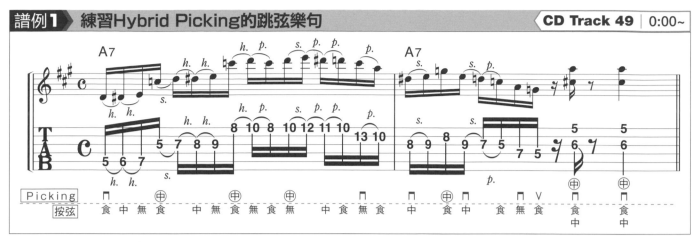

●當Picking指示記號出現⊕的時候，用右手中指撥弦。

column

關於Country和Blues常用的
Chicken Picking

或許有人看見標題，心想什麼是「Country和Blues吉他手熟悉的Chicken Picking」？沒錯，就是這麼一回事！Hybrid Picking和Chicken Picking幾乎是同樣的技巧，都是併用Pick和手指撥弦。只不過Chicken Picking帶有一種「屬於Country和Blues的技巧」的印象，所以有些Hard Rock & Metal系吉他手並不擅長。但無論演奏何種曲風，我希望各位都能學會Hybrid Picking和Chicken Picking！

下方譜例為Chicken Picking的Blues樂句。是彈七和弦等段落時的常套句。此外，建議各位可以參考Albert Lee及Brian Setzer等人的演奏，他們都是擅長併用Pick和手指撥弦的吉他手。

Chicken Picking的樂句 CD Track 49 0:14~

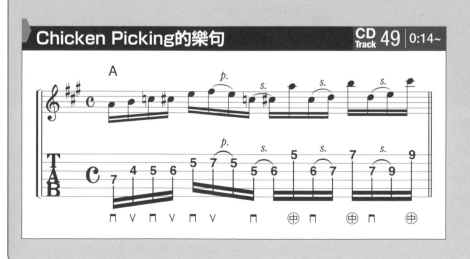

參考專輯

『Hiding』
Albert Lee

訓練 NO.20 事到如今不可不知的點弦法

起死回生的關鍵

- ●掌握右手食指・中指點弦的各種特徵！
- ●點弦時須做好悶音及音量控制！
- ●參考名人演奏並進行訓練！

重新檢視點弦（Tapping）的姿勢！

因吉他演奏「革命家」Eddie Van Halen而流傳開來的點弦（Tapping）技巧，指的是用右手食指或中指在任意指型上做搥弦／勾弦。使用點弦技巧能演奏音程差距較大的搥勾弦樂句。然而，沒有意識到自己點弦的姿勢並不正確的人意外的多。像是須留意回到一般Picking的連接是否順暢？點弦的音量是否夠大？……等等，點弦的世界可是很深奧的！一邊參考右邊的「點弦10大名盤」，一邊重新檢視自己的點弦姿勢吧。

食指・中指點弦的特徵

P.77有分別用食指及中指點弦的照片。以及點弦時這兩隻手指的戰力分析表。

用食指點弦，通常會將Pick夾在右手掌心，也因此要再回到原來的Picking動作得花一點時間。不過，若將拇指放在琴頸上，不僅能讓手腕保持安定、發出一定的音量，還能減少點弦時的失誤。

另一方面，用中指點弦的時候，可以一邊拿著Pick一邊點弦，所以能更迅速地回到一般的Pickng。但由於手腕較難保持穩定，不仔細確認好目標琴格的話很容易產生失誤。

建議在了解食指及中指點弦的特徵之後，再決定要用哪隻手指點弦。此外，作者本身則會根據樂句和當時的情況進行判斷，分開來使用這兩隻手指。

點弦10大名盤

1 「Eruption」
吉他手　Eddie Van Halen
收錄專輯
『Van Halen同名專輯』
◎Van Halen

2 「Green-Tinted Sixties Mind」
吉他手　Paul Gilbert
收錄專輯
『Lean Into It』
◎MR.BIG

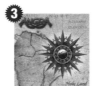

3 「Nothing to Say」
吉他手　Kiko Loureiro &
Rafael Bittencourt
收錄專輯
『Holy Land』
◎ANGRA

4 「Midnight」Joe Satriani
『Surfing With The Alien』◎Joe Satriani

5 「Shy Boy」Van Halen
『Eat Em and Smile』◎David Lee Roth

6 「Rock In America」Jeff Watson
『Midnight Madness』◎Night Ranger

7 「Flight of the Bumble Bee」Jennifer Batten
『Above, Below And Beyond』◎Jennifer Batten

8 「Guitars SUCK」Ron Thal
『9.11』◎Bumblefoot

9 「Eleanor Rigby」Stanley Jordan
『Magic Touch』◎Stanley Jordan

10 「せつなさよりも遠くへ」DAITA
『SIAM SHADE VI』◎SIAM SHADE

※按照歌曲、吉他手、收錄專輯、樂團的名稱順序排列。

食指

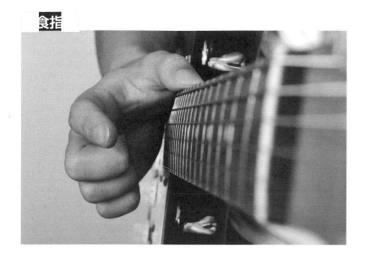

中指

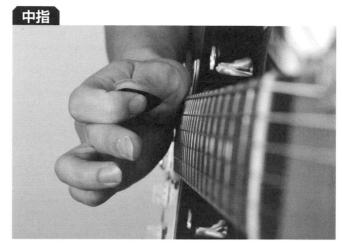

食指

視覺效果的
華麗程度

安定感

悶音力

切換至一般
Picking的容易度

中指

視覺效果的
華麗程度

安定感

悶音力

切換至一般
Picking的容易度

悶音及音量控制

　　我想針對悶音及音量控制做一下說明。無論用
食指還是中指點弦，都必須以右手手刀靠近手腕
的部位輕輕觸弦，悶掉不彈的弦。為了發出足夠
的點弦音，關鍵在於指尖從正上方敲擊弦面。若
接下來要勾弦，建議盡量往低音弦方向勾！不過
並沒有硬性指定勾弦的方向，其實往高音弦側勾
也沒關係。重點在於演奏時要發出清晰的勾弦音。

重要度 ★★☆

訓練 NO.21 跟不乾不脆的掃弦說再見

起死回生的關鍵

●擺脫只重視速度的掃弦練習！

●引進「慢彈」練習法！

●併用慢彈及減速練習法(P.18)！

從新檢視掃弦練習法

　　使用掃弦技巧不僅能將右手（Picking）的動作控制在最小範圍內，還能加快彈分解和弦的速度。也因此大多數的人都急著一下子就用很快的速度進行掃弦練習。然而這種做法其實有待商榷。請參考右邊的「掃弦10大名盤」，並重新檢視自己的練習方式。

掃弦的「慢彈」練習法！

　　到底該怎麼練習才好？本書推薦以「保留掃弦存在價值的最低速度」進行練習。掃弦的演奏速度大約是120～130左右（假設是彈16分音符）。要是低於這個速度的話，基本上用交替撥弦就可以彈了。

　　那麼，試著以120左右的「慢彈」速度來挑戰一下常見的掃弦樂句。是否覺得有些細節和失誤變得比平常更明顯了？有這種感覺的人很有可能是因為一直以來都採用高速練習而留下了「後遺症」。也就是說，你目前習慣的正是「不乾不脆的掃弦」（參考P.79上方的圖）。雖然速度很重要，但請各位一定要記得，能做到"讓雙手做出完美的配合"、"維持住節奏"並"好好悶音"等，才算是真正學會掃弦這門技巧！

和「減速練習法」之間的關聯？

　　相信有人注意到了，認為本章所介紹的「慢彈練習法」和P.18的「減速練習法」有所矛盾？該如何解釋才好呢……一般來說使用掃弦技巧時，演

掃弦10大名盤

1 「The Seventh Sign」
吉他手 Yngwie Malmsteen
收錄專輯
『The Seventh Sign』
◎Yngwie Malmsteen

2 「BURN」
吉他手 Richie Kotzen
收錄專輯
『Super Fantastic』
◎MR.BIG

3 「Spike's Song」
吉他手 Frank Gambale
收錄專輯
『A Present for the Future』
◎Frank Gambale

4 「No Boundaries」Michael Angelo
『NO BOUNDARIES』◎Michael Angelo

5 「Hundreds Of Southands」Tony Macalpine
『Maximum Security』◎Tony Macalpine

6 「Concerto」Martin Freeman & Jason Becker
『Speed Metal Symphony』◎Cacophony

7 「WEEKEND IN L.A.」George Benson
『WEEKEND IN L.A.』◎George Benson

8 「Fire Garden」Steve Vai
『Fire Garden』◎Steve Vai

9 「Carry On」Kiko Loureiro & Rafael Bittencourt
『Angels Cry』◎ANGRA

10 「Burning Heart」Helge Engelke & Andy Malecek
『RAINMAKER』◎Fair Warning

※按照歌曲、吉他手、收錄專輯、樂團的名稱順序排列。

只追求速度的練習

●對節奏的敏銳度降低
●雙手無法同步
●不確定是否有好好彈出每一顆音
●容易變成「只靠氣勢演奏」
●輕忽悶音動作
●無法對應不同速度的樂句

不乾不脆的掃弦

奏者總會忍不住想向某個邪惡的念頭妥協，認為"反正只要靠氣勢蒙混過去就好！"。的確，就算沒彈到六條弦其中的某一條，除了演奏者本身之外，或許誰也不會發現！在漫長的吉他手生涯當中，腦海裡總會不小心冒出這樣的邪念。而慢彈練習法正能有效克服這種惰性。

作者建議併用本篇所介紹的「慢彈練習法」和P.18的「減速練習法」，掃弦將會進步得更快！

▦ 本日的「慢彈練習法」

◎速度120、16分音符樂句的掃弦練習！

訓練 NO.22 跳弦的重點在於左手食指

起死回生的關鍵

●跳弦時好好確認食指的動作！

●用最短的距離移動食指！

●參考名人演奏，精通跳弦技巧！

跳弦不夠快的原因？

不管怎麼練習跳弦樂句還是彈不快！左手運指就是不夠快……通常會發生這種情形，問題都出在左手食指。在P.31的時候曾說明過，食指是和拇指一起支撐琴頸、扮演能讓左手姿勢更安定的重要角色。也因此，食指不必像其他手指一樣具備快速移動的能力。然而，跳弦時食指卻必須迅速在弦上做移動。於是速彈訓練不足的人，便會因為食指的關係而無法流暢地彈跳弦樂句。

那麼，該如何克服這個問題呢？食指原本就不習慣做高速移動，所以關鍵在於是否能找出最有效率的指型之後再做移動。接下來將針對「最佳路線」做更詳細的說明。

最佳路線＝最短距離

譜例1為第3弦⇄第1弦的跳弦樂句。P.81的圖對應了譜例1第1小節開頭的第1～2拍。從第3弦第4格往第1弦第3格移動的瞬間。也就是說，是「按第3弦」⇨「移動中」⇨「按第1弦」的移動過程的示意圖。

圖1是在移動時將食指抬高而拉長了移動距離，很明顯是在"浪費時間繞遠路"。相反地，圖2將食指保持在較低的高度，按弦時「一直線」往目標移動。這正是"有效率地節省時間"，也就是所謂移動的「最短距離」。請各位在跳弦時一邊對照圖片，一邊確認自己的食指。目標是在「最短距離」的路線上移動。

譜例1 第3弦⇄第1弦的跳弦範例

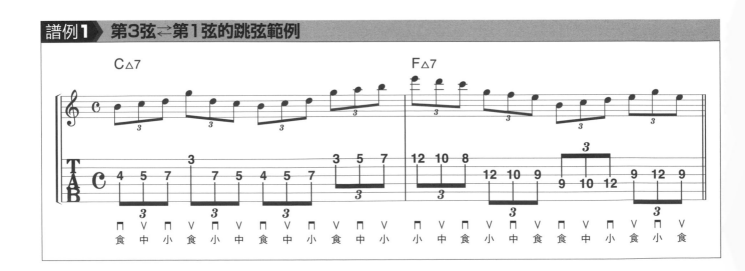

第3弦第4格往第1弦第4格的食指跳弦

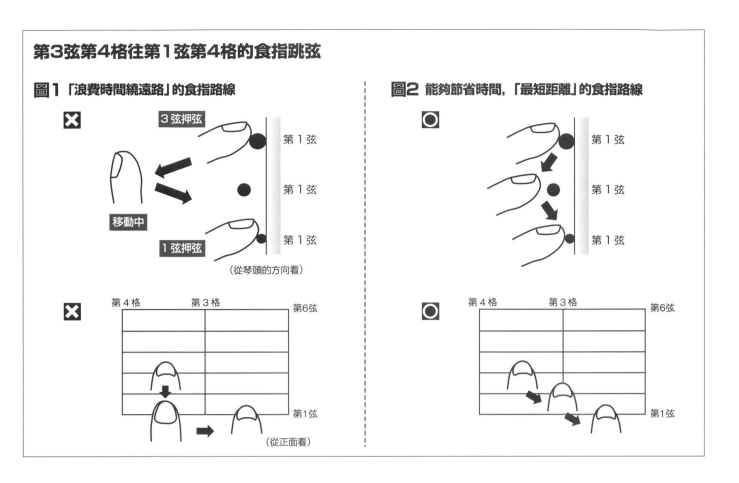

圖1 「浪費時間繞遠路」的食指路線

✗

3弦押弦

第1弦

第1弦

移動中

1弦押弦

第1弦

（從琴頭的方向看）

✗

第4格　　第3格　　　第6弦

第1弦

（從正面看）

圖2 能夠節省時間，「最短距離」的食指路線

◯

第1弦

第1弦

第1弦

◯

第4格　　第3格　　　第6弦

第1弦

跳弦的名手

　雖然使用掃弦及點弦機巧也能彈音程差距較大的樂句，但有一點不大一樣，那就是跳弦技巧能產生一種銳利的音色。右方所列出的「跳弦5大名盤」，皆以帶點角度的Picking方式演奏，也因此音色的顆粒較硬。請分別聽聽看這些專輯（也包括作者參與的作品），享受一下跳弦才有的獨特風味。

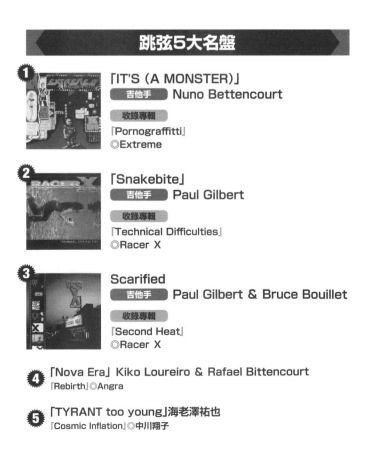

跳弦5大名盤

1 「IT'S（A MONSTER）」

吉他手　Nuno Bettencourt

收錄專輯

『Pornograffitti』
◎Extreme

2 「Snakebite」

吉他手　Paul Gilbert

收錄專輯

『Technical Difficulties』
◎Racer X

3 Scarified

吉他手　Paul Gilbert & Bruce Bouillet

收錄專輯

『Second Heat』
◎Racer X

4 「Nova Era」Kiko Loureiro & Rafael Bittencourt
『Rebirth』◎Angra

5 「TYRANT too young」海老澤祐也
『Cosmic Inflation』◎中川翔子

重要度 ★★☆

訓練 NO.23 控制顫音的節奏

起死回生的關鍵

●**別再靠右手穩定節奏！**

●**放輕鬆，鍛鍊左手柔軟又強韌的運指！**

●**做指型移動・技巧時，將動作維持在最小！**

彈搥勾弦樂句須注意節奏

這裡所說的搥勾弦，指的是利用搥弦、勾弦及滑音等左手技巧，演奏出像小提琴般圓滑的音色及韻味。是速彈演奏當中不可或缺的一種奏法。

彈搥勾弦樂句的時候，須特別用心留意節奏的部分。大部分的初級～中級吉他手都是仰賴右手規律的Picking動作來感受並穩定住節奏。但彈搥勾弦樂句時右手Picking的動作變少，節奏很容易不穩。無論音色再怎麼流暢，要是節奏亂七八糟也沒用！請好好訓練自己，不管有沒有右手Picking都要用正確的節奏演奏。

在拍首加上重音的訓練

由於每個人各自有不擅長的指型及譜例，所以很難明確地舉出〝這就是節奏容易亂掉的搥勾弦樂句〞。不過，無論何種樂句都有共通的節奏訓練法。其中之一正是「光靠左手運指來感受拍首」的練習。

彈譜例1時，須特別留意每一拍的拍首。〝運指時利用左手在拍首加上重音〞一感覺到這麼做有難度的人，右手不妨試著空刷。

做這個練習的最終目的，是單靠左手運指就維持好正確節奏並彈出表情豐富的演奏。若能不依賴右手Picking就能抓對節奏，整體的表現力將會大增。而且只用左手演奏搥勾弦樂句的話，空出來的右手還能和觀眾互動！

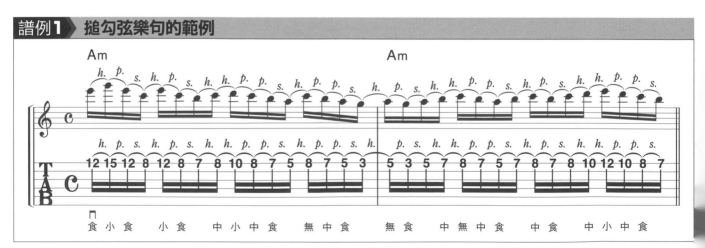

譜例1 搥勾弦樂句的範例

●只撥弦彈第1個音。剛開始練習時，可以撥弦彈每小節的第一個音。習慣之後便以右手空刷來代替。最終目標是就算只有左手運指，也能維持正確的節奏。

培養柔軟又強韌的左手

彈搥勾弦樂句會節奏不穩，問題就出在人類的「聽覺」。如同之前所說，搥勾弦樂句的特色在於其圓滑的音色，也因此不容易判斷起音的瞬間，演奏者容易找不到最重要的拍首位置而導致節奏變得不安定。若手指力量不夠，無法彈出確實的音量，那麼情況就會更嚴重。為了以足夠的音量演奏並改善此種情況，需要鍛鍊出柔軟又強韌的左手。照片1所示範的，是能讓手指變得既柔軟又強韌的體操。只要每天訓練自己的手指，就自然能以足夠的音量演奏！

此外為了確實彈出聲音來，左手理所當然必須放鬆。再來手指離開指板太遠也是造成節奏不穩的原因之一。在做搥弦、勾弦、滑音等技巧時，隨時注意將動作控制在最小範圍（照片2～3）。

●照片1：讓左手手指變得柔軟又強韌的體操。彎曲第一及第二關節，開闊各指之間的距離。

▶▶ 照片2：錯誤示範

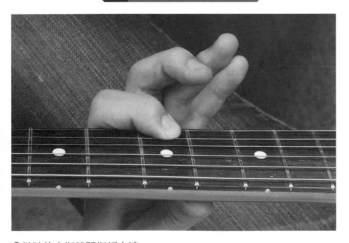

●搥弦的中指離開指板太遠。

▶▶ 照片3：正確示範

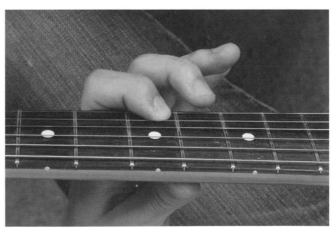

●大約從這個高度往下，俐落地搥弦。

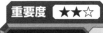

重要度 ★★☆

訓練 NO.24 左右速彈演奏的關節按弦

起死回生的關鍵

●訓練每一隻手指都會關節按弦！

●尤其開破音的時候，音色更要顆粒分明！

●巧妙改變手指的角度，克服三條弦的關節按弦！

可別小看關節按弦！

用一根手指同時按兩條以上的弦正是所謂的「關節按弦」。五聲音階和掃弦樂句就不必多說了，對各種速彈演奏來說關節按弦是相當重要的技巧。「不過就是用一根手指多按幾條弦嘛！」——可千萬不能這麼小看它。想讓左手的每一根手指都學會關節按弦並掌握正確的姿勢，首先得進行一些訓練。

不擅長關節按弦的人，大多無法以正確的姿勢去控制「按弦⇄悶音」的動作。這麼一來不但無法

乾淨地彈出每一顆音，速彈演奏恐怕也無法進步。練習彈彈看本章的譜例，學會最理想的關節按弦姿勢！

兩條弦的關節按弦！

譜例1是用到食指、無名指和小指做關節按弦的五聲音階樂句。分別使用這三隻手指，一次按兩條弦。關鍵在於關節按弦的時候要清楚彈出這兩條弦的音。尤其開破音的話，要是音不小心重疊在一起，聽起來就會不夠乾淨！

參考圖1的按弦姿勢。為了讓每條弦確實發聲，

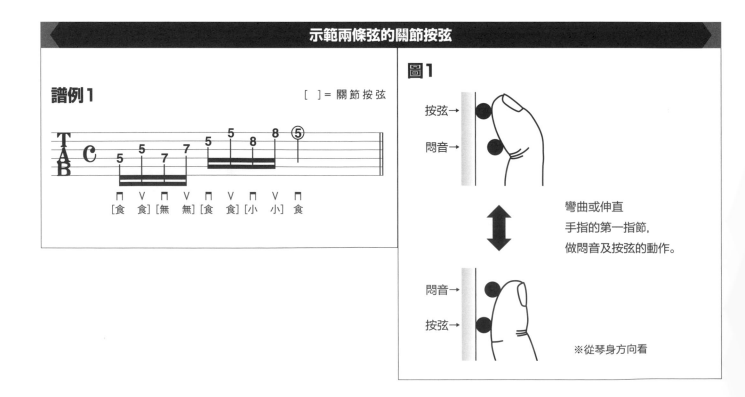

示範兩條弦的關節按弦

譜例1　　　　　　　　　　[] = 關節按弦

圖1

按弦→
悶音→

彎曲或伸直
手指的第一指節，
做悶音及按弦的動作。

悶音→
按弦→

※從琴身方向看

譜例2

動作和P.84的圖1相同。

改變手指的
角度按弦及悶音。

必須好好彎曲和伸直手指關節，清楚彈出每一顆音。

三條弦的關節按弦！

接下來是三條弦的關節按弦。譜例2為經典的三條弦掃弦樂句。雖然是食指的關節按弦，但因為要多按一條弦所以難度增加了。

參考圖2。從第3弦到第2弦的過程，按弦的訣竅和圖1所介紹的相同。關鍵在於這時候幾乎已將手指伸到最直。考慮到這點，接下來從第2弦往第1弦移動，改變手指的角度按弦會比較輕鬆。圖2為想像畫面，實際的按弦動作會再更細膩一些。請留意手指細微的動作變化，在速彈演奏時清楚彈出每一顆音。

第4章 速彈知識不足：樂句集

譜例1 CD Track 50 ▶ 相關說明 ➡ P71：擺脫雜音！Outside Picking　　建議練習次數 5 次

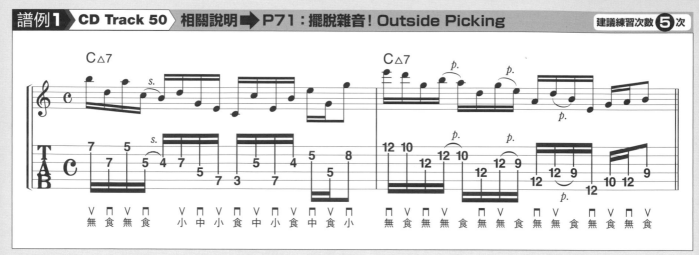

●第4章的練習，從16分音符的Outside Picking樂句開始。留意Picking的乾淨度，一天練習5次。【附錄CD的演奏速度＝116】

譜例2 CD Track 51 ▶ 相關說明 ➡ P71：擺脫雜音！Outside Picking　　建議練習次數 5 次

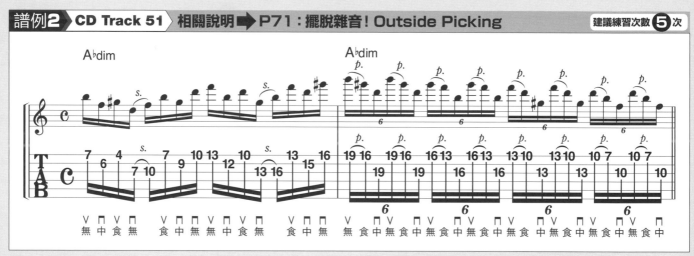

●Outside Picking的練習樂句。注意第1小節「第2弦→第1弦」的Picking方式為連續的向下撥弦，這個部分節奏很容易亂掉。
【附錄CD的演奏速度＝110】

譜例3 CD Track 52 ▶ 相關說明 ➡ P71：擺脫雜音！Outside Picking　　建議練習次數 5 次

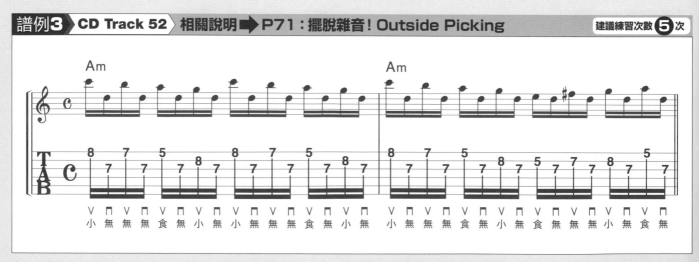

●彈A多里安音階的Outside Picking樂句。要清楚彈出每一條弦的音！【附錄CD的演奏速度＝126】

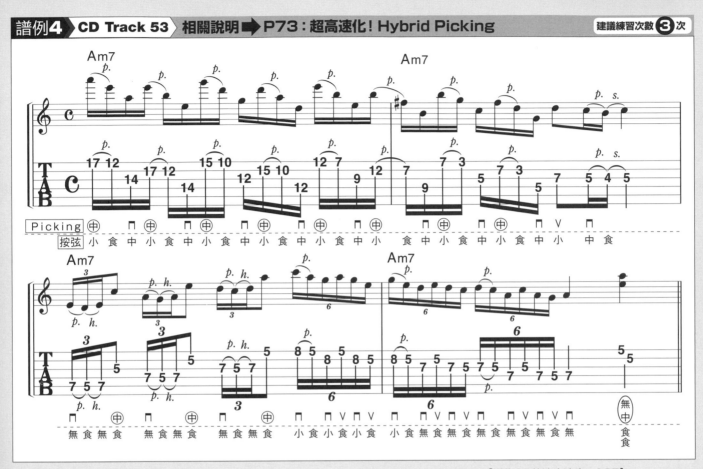

●併用指彈及Pick演奏。只要好好學會使用中指的Hybrid Picking，就能流暢演奏類似的跳弦樂句。【附錄CD的演奏速度＝125】

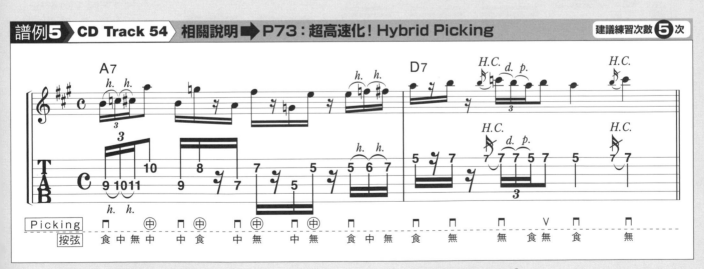

●Hybrid Picking的藍調樂句。留意16分音符休止符，左手須確實讓音斷掉。【附錄CD的演奏速度＝142】

譜例6 CD Track 55 相關說明 ➡ P76：事到如今不可不知的點弦法 建議練習次數 8 次

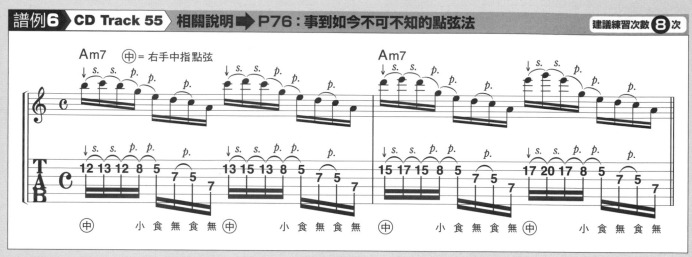

●練習點弦。包含右手中指點弦，衝擊力十足的樂句。弦移的時候不需要Picking，只用左手無名指敲擊琴弦彈出聲音來。
【附錄CD的演奏速度＝134】

譜例7 CD Track 56 相關說明 ➡ P76：事到如今不可不知的點弦法 建議練習次數 3 次

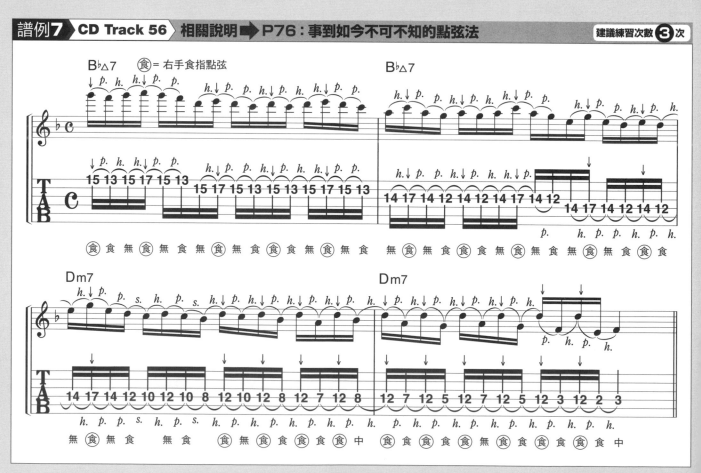

●讓人大嘆「原來這就叫做點弦！」的高速樂句。同樣只用左手手指點弦發出聲音。右手完全不需要Picking。【附錄CD的演奏速度＝155】

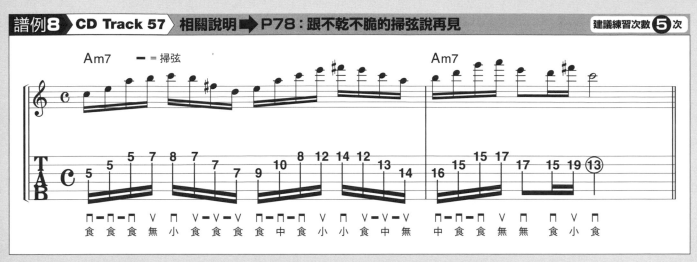

●演奏速度120，「慢彈」的掃弦訓練。練習時注意避免雜音和失誤。【附錄CD的演奏速度＝120】

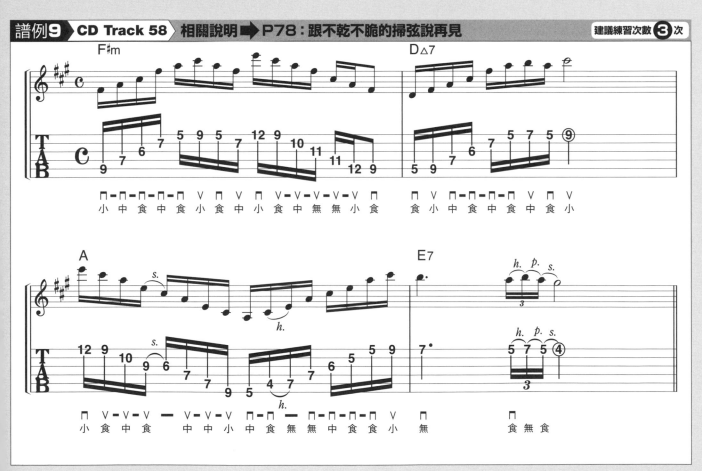

●彈和弦內音的掃弦樂句。試著活用曾在P.60介紹過，拇指及食指「輕輕一壓」的技巧。【附錄CD的演奏速度＝120】

第4章 速彈知識不足：樂句集

譜例10 **CD Track 59** 相關說明 ➡ P80：跳弦的重點在於左手食指 　建議練習次數 **5** 次

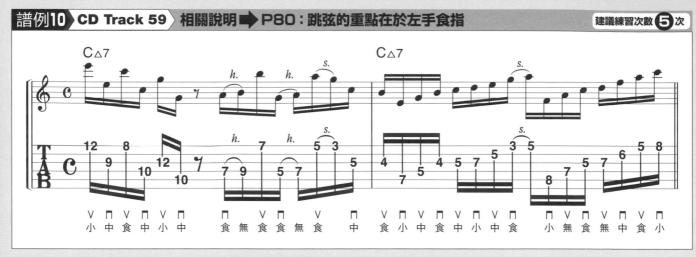

●在指板上奔馳的Fusion系樂句。左手食指的移動可千萬別慢下來！【附錄CD的演奏速度＝124】

譜例11 **CD Track 60** 相關說明 ➡ P80：跳弦的重點在於左手食指 　建議練習次數 **3** 次

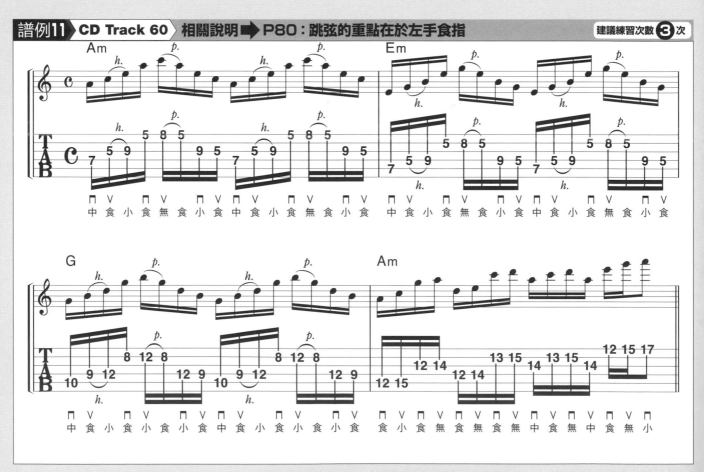

●Paul Gilbert風的分解和弦跳弦樂句。以正確且以「最短的距離」移動食指。【附錄CD的演奏速度＝133】

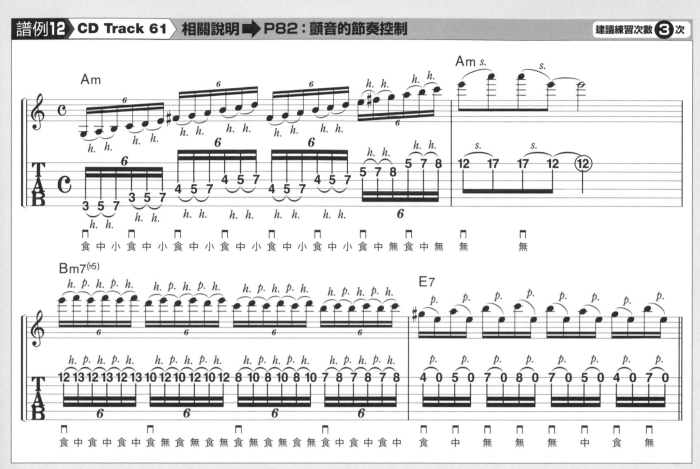

●練習顫音。每小節都變化拍子的節奏。留意每一拍的拍首，小心且流暢地演奏。【附錄CD的演奏速度＝127】

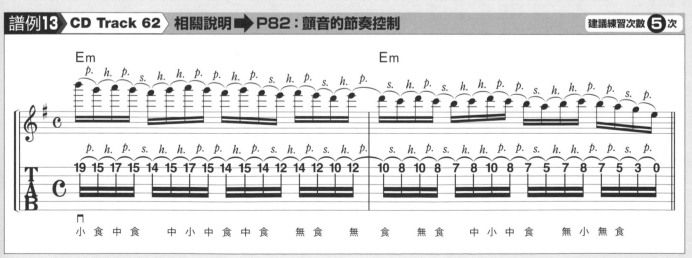

●在同一條弦上做搥勾弦，松本孝弘常用的速彈樂句。練習彈這個樂句，並確認用哪隻手指彈的時候節奏容易亂掉？以及左手技巧是否夠熟練？……等等，接下來再依所缺的技能做重點式的訓練即可。【附錄CD的演奏速度＝155】

第4章 速彈知識不足：樂句集

譜例14 **CD Track 63** 相關說明 ➡ P84：左右速彈演奏的關節按弦 建議練習次數 **5** 次

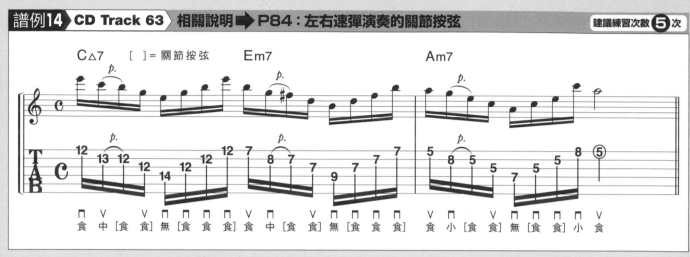

●練習用食指關節按三條弦的樂句。彎曲和伸直第一指節並微調角度，確實彈出每一條弦的音。另外，雖然右手大部分都用掃弦的方式Picking，如果覺得不好彈，也可以改用交替撥弦。【附錄CD的演奏速度＝130】

譜例15 **CD Track 64** 相關說明 ➡ P84：左右速彈演奏的關節按弦 建議練習次數 **3** 次

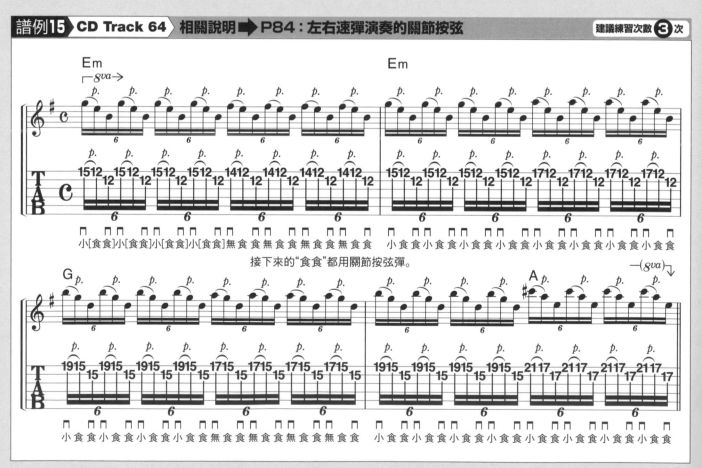

●Yngwie Malmsteen等人擅長的兩條弦關節按弦樂句。用食指按第1～2弦，快速地彎曲和伸直第一指節，清楚彈出每條弦的音。
【附錄CD的演奏速度＝115】

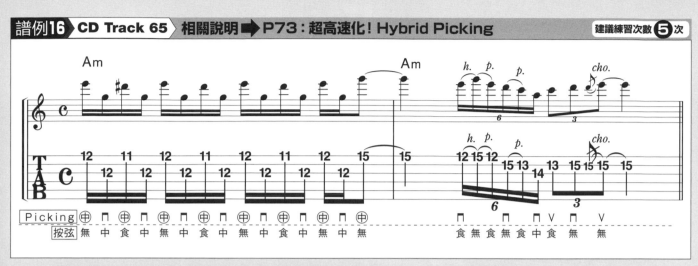

●併用指彈及Pick演奏的Hybrid Picking樂句。【附錄CD的演奏速度＝105】

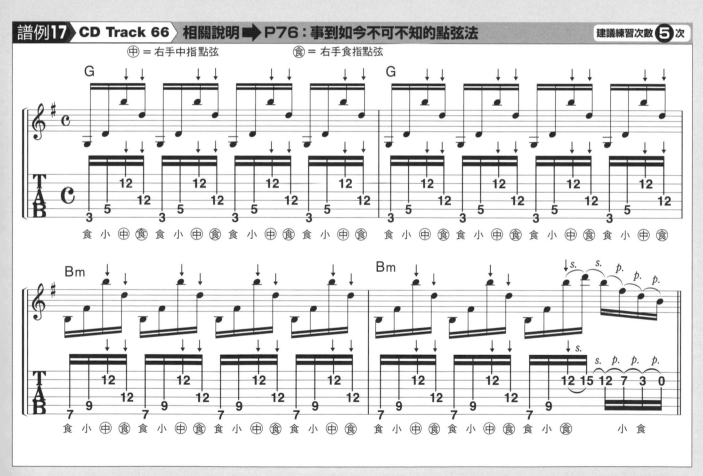

●右手中指及食指的點弦樂句。，左手和右手一樣做點弦技巧。也就是雙手一起點弦。要注意節奏很容易亂掉！不過現場演奏時若在關鍵時刻使出這招，會非常令人震撼！【附錄CD的演奏速度＝105】

沒發現練習和實際演出之間的黑洞

所以才會彈不快

contents

誰都想在舞台上來場帥氣的速彈演奏!實際上卻很不容易做到。相信有不少人練習時表現良好,然而一站上舞台卻完全無法發揮實力。本章的重點,正是要告訴你該如何理解並克服"練習和現場演出的落差"。

訓練 NO.25 關於黑洞

●理解練習和演出的不同，重新檢視自己的練習方式！

●反覆練習並製造「程序記憶」，搭起練習和演出之間的橋樑！

●繼續不斷練習，讓表演過程也成為「程序記憶」！

黑洞的真面目

「現場表演和錄音時無法發揮平常的實力！」……對吉他手來說是很普遍的煩惱。雖說主要原因是「緊張」，但也不完全是這樣。例如器材的狀況不佳、弦斷了、鼓的節奏變快……等等。在表演現場發生以上這些狀況，很難以平常心面對，甚至還可能造成其他失誤、形成負面的連鎖反應。

如同以上所說的，"明明練習時表現得很好啊！到了現場演出卻完全不行…"的窘境，作者認為是掉入了練習與演出之間的「黑洞」。在平常練習和現場演出的中間，其實存在一個巨大黑洞。就算再厲害的吉他手也有可能一不小心就失足掉落其中（參考插圖）。本章將會針對現場演奏提出一些建議，希望能幫助各位避免跌入黑洞。

從「語意記憶」到「程序記憶」

P.96上方的曲線圖是根據作者本身的經驗繪製而成，顯示出練習和實際演出之間成功率的關聯性。參考圖表能推論出以下兩點。

①：練習時完成度低的樂句，
　　實際演出更容易彈不好。

②：練習時完成度接近100%，
　　將大幅提高現場演出的成功率！

練習和演出之間的差異

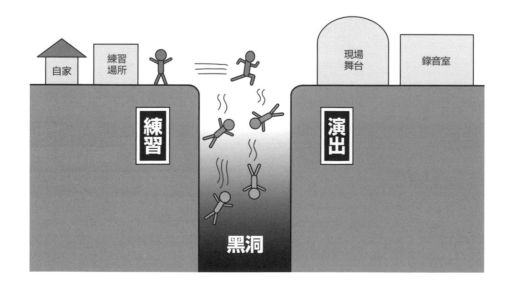

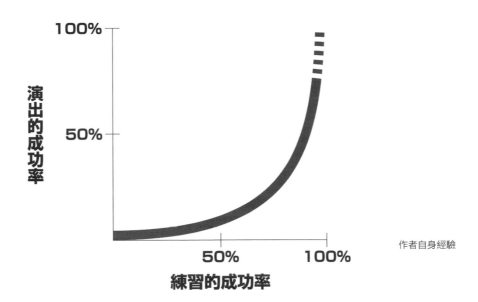

練習和演出的成功率

作者自身經驗

●●●

②的狀態在心理學上稱為「程序記憶」。比方說"騎腳踏車"也是一種程序記憶。在身體記住那種感覺之前不斷重覆練習。最後就能不畏緊張，在大家面前騎腳踏車了。

藉由練習達成接近100%的速彈成功率也算是一種「程序記憶」，這麼一來表演時失誤的可能性將會大減。相較於"讓身體自然而然習慣"的程序記憶，另一種記憶方式稱為「語意記憶」（參考下圖）。意思是雖然知道掃弦等技巧的做法，卻只把它當成腦袋裡的一種知識。若停留在「語意記憶」的狀態下，就很有可能會跌入黑洞裡。必須不斷反覆練習，藉由製造「程序記憶」的過程來架起"練習和演出之間的橋樑"，才能避免再次失足跌倒！

你是哪種類型的吉他手？

了解以上概念之後，來試著玩玩看P.97的小測驗吧！在現場演出容易失誤的是 "練習專家、業餘表演者"及"錄音達人"。

雖然運用到作者少數知道的心理學用語，在理解上有些難度，但最重要的其實還是得做"適當的練習"。只要設法提升練習效率，相信無論表演或錄音，都將內化成「程序記憶」的一部分！

▶▶ **關於記憶**

所謂「語意記憶」

◎知道掃弦的做法
◎知道各種技巧的名稱
◎知道各種技巧的譜例記號

練習 →

所謂「程序記憶」

◎流暢地掃弦
◎活用各種技巧
◎閱讀譜例並彈好各種技巧

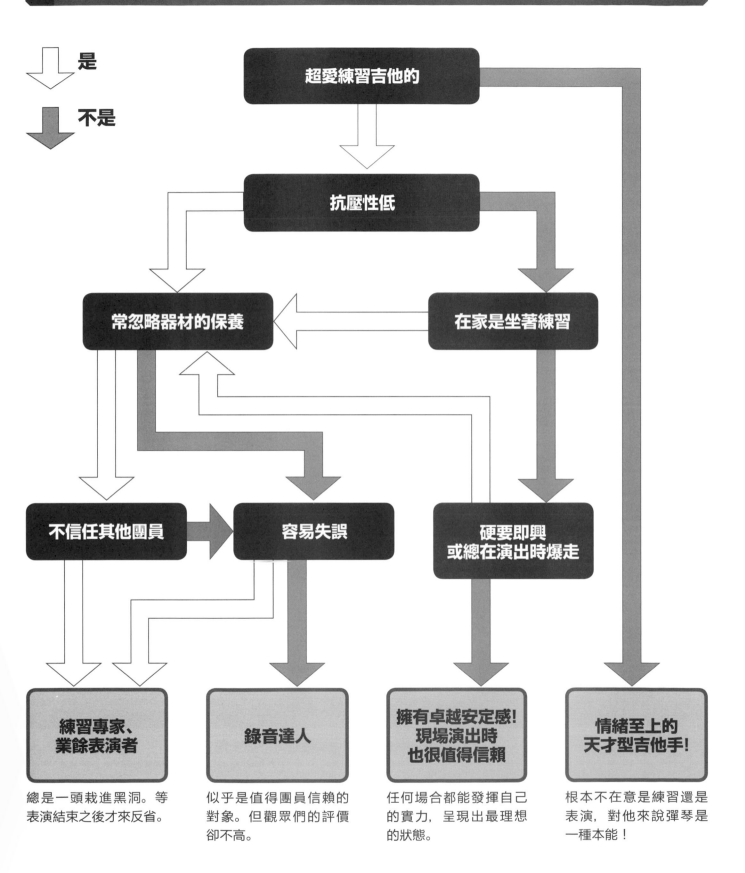

是

不是

超愛練習吉他的

抗壓性低

常忽略器材的保養

在家是坐著練習

不信任其他團員

容易失誤

硬要即興
或總在演出時爆走

練習專家、
業餘表演者

錄音達人

擁有卓越安定感!
現場演出時
也很值得信賴

情緒至上的
天才型吉他手!

總是一頭栽進黑洞。等
表演結束之後才來反省。

似乎是值得團員信賴的
對象。但觀眾們的評價
卻不高。

任何場合都能發揮自己
的實力,呈現出最理想
的狀態。

根本不在意是練習還是
表演,對他來說彈琴是
一種本能!

訓練 NO.26 別再「為了練習而練習」

起死回生的關鍵

●別光沉迷於練習當中，要以演出做為目標！

●設想現場演出的狀況，擬定各種對策！

●做好萬全準備，以輕鬆自如的態度征服觀眾們的心！

別再當練習專家！

如同上一頁所說，反覆練習並製造「程序記憶」能減少演出上的失誤。然而，儘管再怎麼仰賴程序記憶，現場表演時仍可能發生許多意外。也正因如此，必須事先考慮到演出時的各種情況再進行練習。對於想上台表演的人來說，光彈樂句是不夠的。這麼做只不過是"為了練習而練習"罷了！

這種只有在「練習」上不斷進步的人，作者稱之為「練習專家」。尤其是喜歡關起門來一個人練習的速彈吉他手，可說是特別容易成為練習專家。在本章，希望大家能以演出做為目標，設想好現場演出可能發生的各種情況之後，再進行平日的練習。

擊敗現場演出的大魔王！

經常聽到有人說"現場演出是大魔王！"。像是要一邊聽台上的聲音一邊演奏、被許多觀眾注視著、照明忽亮忽暗……等等，都是平時所感受不到的壓力來源。這些壓力容易造成緊張、讓人無法發揮平常的實力，甚至更進一步還會引發事故。為了擺脫「練習專家」的身分、避免表演時發生意外，就必須"為了演出而練習"。

下表列出現場演出時容易發生的各種意外事件、其因應對策及平時應該要做的練習。比方說正式演出的時候，在速彈演奏的空檔原打算來一記推弦，此時卻聽到「啪」的一聲……。在臉色發白、一陣尷尬之餘，為了拿備用吉他不得已只好

表演時容易發生的事故	因應對策及平時要做的練習
弦斷掉	掌握異弦同音，配合和弦即興演奏
Solo時Pick掉了	強化左手的搥勾弦能力及練習指彈
想不起來Solo的樂句	配合和弦即興演奏、將Solo分成好幾段練習
鼓的節奏爆走	使用節拍器並稍微加快速度練習
因為照明的關係視線變差	練習不看指板演奏

舉例：表演時的各種意外

鼓的節奏忽快忽慢

忘記要彈的樂句

舞台變暗

音箱的聲音出不來

貝斯手失誤

導線掉了

弦斷掉

喇叭有狀況

器材有問題

來自觀眾的壓力

暫停演出。然而，若是平常就有做好準備，事先找出不同條弦上有哪些相同的音，且配合和弦練習即興演奏的話，就能順利彈完整首曲子、不必中斷演出了。此外，進行"為了演出而練習"的練習能讓人產生自信，就連雙音推弦等高難度技巧也能放心大膽去做！請參考表格內的其他項目，學會各種招式並擊敗「現場演出的大魔王」。

作者的黑歷史

　雖說如此，其實在作者身上也曾發生過各種意外事件。現場演出時弦斷掉就不必提了，還有背帶斷掉讓吉他掉落、突然彈不出聲音來、頓時腦袋一片空白想不起來原本要彈的樂句……等等，仔細回想起來類似這樣的「失敗經驗」還真不少！

於是我們可以歸納出，現場演出會失敗原因大都出在表演前的準備不足，以及平時缺乏"為了演出而練習"的練習。從現在開始就按照P.98的表格，為了加強處理意外的能力而進行各種練習的話，不僅能讓演奏變得更安定，而且還提升現場演出的品質。"要是那個時候這麼做就好了！"—作者將親身經歷濃縮在本章的內容當中，並與大家共勉之。

重要度 ★★☆

訓練 NO.27 適合速彈的用音

起死回生的關鍵

●覺得穿透力不佳就把破音轉小！

●參考作者的Setting，目標是找出適合表演的音色！

●參考名人演奏，追求至高的音色並突顯個人特色！

見賢思齊，見不賢而內自省！

"音箱一直發出吱一吱一的雜音、聲音又悶，就算手指動再快也聽不出來在彈什麼啊……"——你是否曾在看表演時腦海裡浮現出這種想法呢？如同P.61的圓餅圖所示，關於「速彈演奏不好聽」的原因，"音色"排名高居第2。儘管不斷練習之後演奏技巧越來越進步了，但若是上台表演無法如實傳達便會魅力大減。右方為作者大力推薦、音色絕佳的10大名盤。請參考這些專輯並學會如何調整音色，目的是架起練習與實際演出之間的橋樑，為接下來的表演做好準備。

破音可別開過頭

尤其是Hard Rock & Metal系的速彈吉他手，特別喜歡將音箱破音開大或利用效果器加上破音效果。的確，破音大一點好像比較適合速彈。但無論任何事都必須講求平衡。破音太大的話音色輪廓將變得不明顯，吉他的聲音很容易被其他樂器吃掉。此外，破音太大也不容易掌握演奏時的輕重，這麼一來就彈不出味道來了。

將破音程度控制在最小範圍內，放輕鬆Picking然後確實彈出聲音來。這麼做才能好好掌控演奏力道，產生和諧又豐富的音色。而且就算是在僅用音箱或麥克風收音的演出場地，PA也便於操作音色。

吉他音色10大名盤

❶「Eruption」 吉他手 Eddie Van Halen
收錄專輯 『Van Halen同名專輯』 ◎Van Halen

❷「LOVE IS DEAD」 吉他手 松本孝弘
收錄專輯 『THE 7th BLUES』 ◎B'z

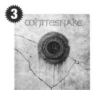

❸「Crying In The Rain John」 吉他手 John Sykes
收錄專輯 『1987』 ◎Whitesnake

❹「Rat Race」Chris Impelliteri
『Screaming Symphony』◎Impelliteri

❺「WAVE RUSH」春畑道哉
『BEST WORKS 1987-2008 ～ ROUTE86 ～』◎春畑道哉

❻「Groove Or Die」Andy Timmons
『That Was Then, This Is Now』◎Andy Timmons

❼「The Great Explorers」Frank Gambale
『The Great Explorers』◎Frank Gambale

❽「Gray Pianos Flying」Shawn Lane
『Powers Of Ten』◎Shawn Lane

❾「WAVES」Guthrie Govan
『Erotic Cakes』◎Guthrie Govan

❿「The Bash」Steve Morse
『Night of the Living Dead』◎Dixie Dregs

※按照歌曲、吉他手、收錄專輯、樂團的名稱順序排列。

Clean Tone　轉大 Clean Booster 的音量。並調整音量旋鈕補足因 Reverb 而衰減的高音。

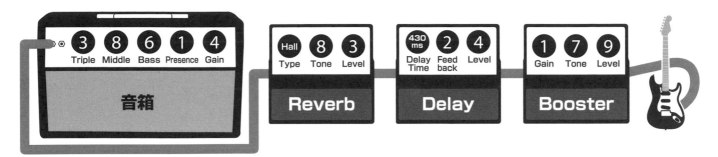

開破音　使用音箱的破音。利用 Delay 和 Reverb 產生空間感，讓演奏更具有存在感。

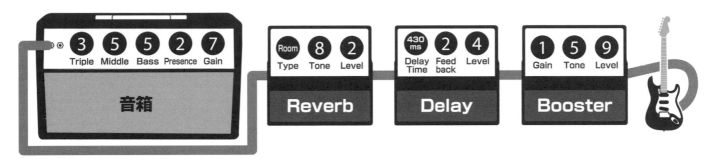

作者的Setting

　　上方插圖為作者Solo時的音箱Setting（分為Clean Tone和破音兩種）。由於破音程度及等化器的設定會因為音箱型號而改變，無法一概而論。而且若是拿不同的琴也會受到影響。所以請各位將重點放在Delay的設定上。按照以上數據去設定，Solo時吉他音色會變得很明顯，聽起來不但更有空間感，還能讓音色跳脫出來。請各位務必要嘗試看看！此外，注意得將Delay接上音箱的Send‧Return，否則無法得到預期的效果！

重要度 ★★☆

訓練 **NO.28 做好進入速彈的心理準備**

起死回生的關鍵

● 感受整體的節奏，讓心情更穩定！

● 想像節奏是一個「圓」！

● 準備一些在演出前激勵自己的「台詞」！

來自現場的壓力

速彈演奏通常在吉他Solo的高潮，被當成展現的一種手段。因此對於吉他手來說，進入速彈演奏之前可說是最緊張的時刻。若因為情緒緊張而產生不良影響，無論練習時彈得再好，實際演出時也無法好好表現。

為了不讓自己後悔，練習在進入速彈演奏之前做好心理準備，才能在實際演出時適時發揮。

感受整體的節奏循環！

譜例1的前半為長音符，後半開始進入速彈演奏，是帶有起伏的Solo常用句法。要是太緊張的話就會陷入「內心不安→太用力→無法好好掌控演奏的力道」的惡性循環中。

那麼，在進入Solo之前該怎麼做才好呢？我自己本身的做法，是隨時掌握「整體節奏的循環」（譜例2）。人一但緊張便容易失去自信，這時候為了安心，往往傾向於把節奏切割得很零碎。這樣不僅難以掌握整段Solo的律動，而且會彈不出味道來。請調整好呼吸、放輕鬆，才能在心情穩定的狀態下順利完成演奏。

此外，作者並非是以一個「點」，而是以一整個「圓」的概念去捕捉節奏。請想像這個「圓」是以一小節為單位去演奏，或許就能體會"感受整體節奏"是什麼意思了。

雖然有點抽象，請參考以上的說明並試著去感受。

譜例1 吉他Solo範例：緊張造成的副作用

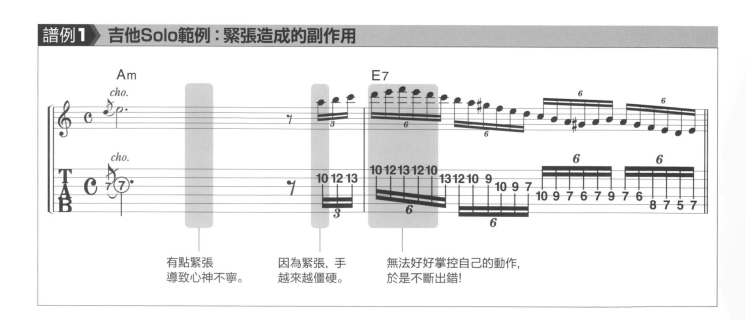

有點緊張
導致心神不寧。

因為緊張，手
越來越僵硬。

無法好好掌控自己的動作，
於是不斷出錯！

譜例2 把節奏看作一個「圓」！

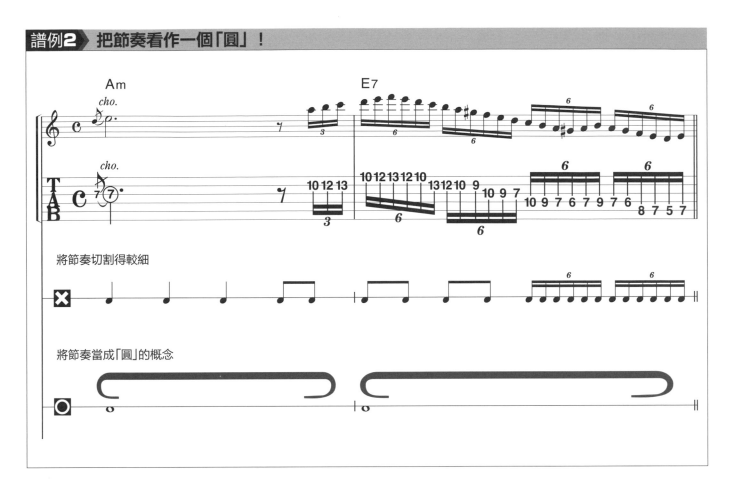

受我想表達的概念。有一點需要注意的是，節奏的切割對於節奏訓練來說其實是很有效果的！只不過本章的主題是「進入速彈的心理準備」，所以才不需要這麼做。請大家千萬別搞混。

消除緊張感的台詞！

上台表演前的心理建設很重要。以下是作者在上台之前拿來鼓勵自己的話。

■『因為在乎才會緊張』。

■『觀眾只記得表演夠不夠精彩，
不記得你有沒有彈錯』。

■『音樂沒有絕對的是非對錯』。

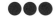

以上提供給各位做參考。大家也可以試著想想看其他台詞，在上台表演或錄音前替自己加油打氣。其餘就只剩下相信自己，並盡情地展現練習成果！

重要度 ★★★

訓練 **NO.29** **保持客觀！反覆聽自己的演奏**

起死回生的關鍵
●反覆聽自己的演奏！
●找出自己的缺點並試著克服！
●錄音之後要盡量馬上聽！

不斷聆聽是成功之母

多少人會在練習和演出時錄下自己的演奏並反覆聆聽呢？我並非要否定"不回首過去，只活在當下"……這種享樂主義式的價值觀。但把自己的演奏錄下來之後站在第三者的角度重覆聆聽，可以找出許多當下沒發現的問題點並加以改善。所以，錄下自己演奏的錄音檔可說是最寶貴的教材，能大幅提升平時練習的效率。而藉由這些錄音檔，甚至還能架起橋梁，幫助你跨越練習和實際演出之間的黑洞。

有效的聆聽法

不過，光聽錄音檔其實沒什麼太大意義。右方表格列出了演奏時容易忽略的失誤。請一邊參考清單裡的項目，一邊聽自己的速彈演奏。

舉例來說，明明覺得練習的時候掃弦樂句彈得很流暢，一旦到了真正演出，觀眾們的反應卻不如預期。如果不將當時的演奏錄下來重聽，便不會發現原因就出在掃弦時沒有確實彈出每一條弦的音。一直沒發現這點的話便不會加強練習，下次表演時也就無法進步。只要保持客觀並察覺自己的不足之處，就能藉由練習來克服這些缺點！

此外，若是隔了太久才去聽錄音檔，有可能已經忘記當時演奏的感覺，效果也就不那麼顯著。所以，請盡量養成在表演結束後1～2天之內就重聽錄音檔的習慣。

"聆聽時"的確認清單

- ☑ 清楚彈出每一個關節按弦及掃弦音？
- ☑ 搥勾弦樂句的音量夠大嗎？
- ☑ 交替撥弦時音是否擠在一起？
- ☑ 有沒有雜音？
- ☑ 連音的節奏是否正確？
- ☑ 音色是否具有穿透力？
- ☑ 確實彈出樂句的起伏和味道來？
- ☑ 以正確的拍值（音長）演奏？
- ☑ 推弦的音準是否正確？
- ☑ 顫音的音準是否有跑掉？

感謝T前輩！
錄音環境與作者的實力之間有何關聯

在我大一的時候，受到當時某位大四的T學長推薦，我花光積蓄買了一整套DTM宅錄器材。若是那時候沒這麼做，或許我便無法確立自己的演奏風格。

以往光只是彈樂句和做Copy練習的我，直到買了宅錄器材之後練習生涯產生了巨大轉變。尤其是"能和幾分鐘前的自己做比較"這一點，我認為是個很大的改變。於是我開始不斷重複彈樂句和樂曲，然後錄起來做比較。

要說這麼做有何好處……就是能實際感受到自己的進步，接著會越來越有動力練習。比方說，遇到一直彈不好的地方，就集中火力練習。或是聽了錄音檔才赫然發現，原本自以為彈得很順的部分其實根本沒彈好！發現這點之後便以此為契機重新再練過。包含以上這些，我認為反覆確認錄音檔的做法，讓我的速彈實力進步不少。所以，請各位也試著備妥錄音設備吧！

推薦的錄音器材

錄音器材有卡帶／CD收錄音機、手持數位錄音機（Handy Recorder）、MTR、DAW軟體等各式各樣的選擇。當然最好是盡量使用能清楚錄音的器材，雖然也會受到錄音環境的影響……。作者本身的話，在家裡會用ＤＡＷ軟體將練習內容錄下來；練團和現場表演時則使用手持錄音機。最近市面上也出現一些高性能的手持數位錄音機，據說錄音的音色相當乾淨喔。

第5章 練習和實際演出之間的黑洞：樂句集

譜例1 CD Track 67 相關說明 ➡ P98：別再「為了練習而練習」

建議練習次數 5 次

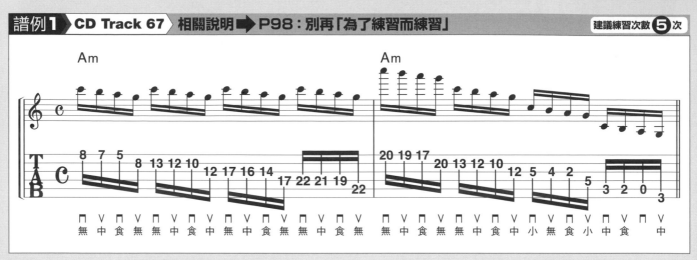

●從這裡開始是第5章的練習樂句集。第1小節練習的是異弦同音，第2小節則試著去掌握八度音。只要事先做類似的練習，就算在「現場演出」弦斷掉也不怕！【附錄CD的演奏速度＝120】

譜例2 CD Track 68 相關說明 ➡ P98：別再「為了練習而練習」

建議練習次數 5 次

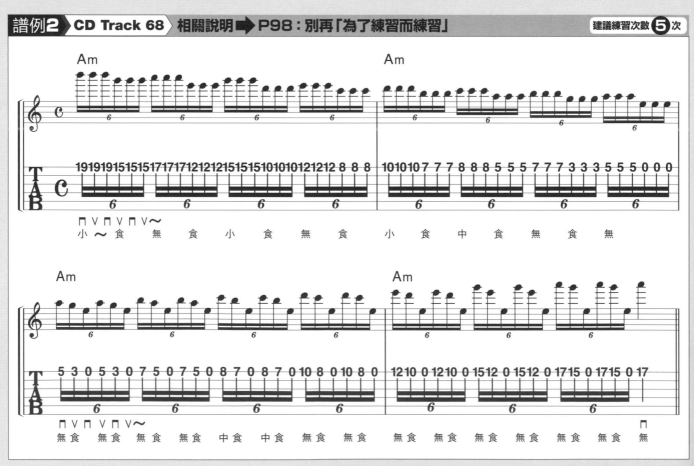

●瘋狂彈第1弦的樂句。「現場演出」時常會因為照明的關係而看不見手的動作。只要將包含大量把位移動的樂句練熟，自然而然就能記住左手的位置。【附錄CD的演奏速度＝122】

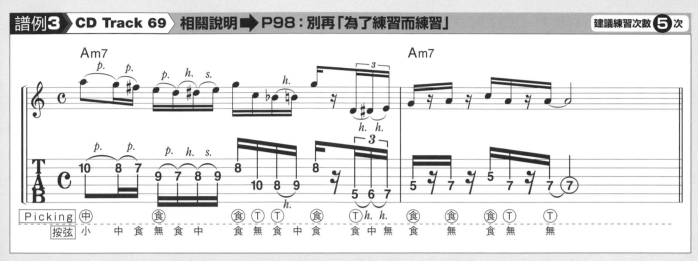

●右手的指彈訓練。如果Solo到一半Pick掉了，就用指彈來應對吧！【附錄CD的演奏速度＝138】

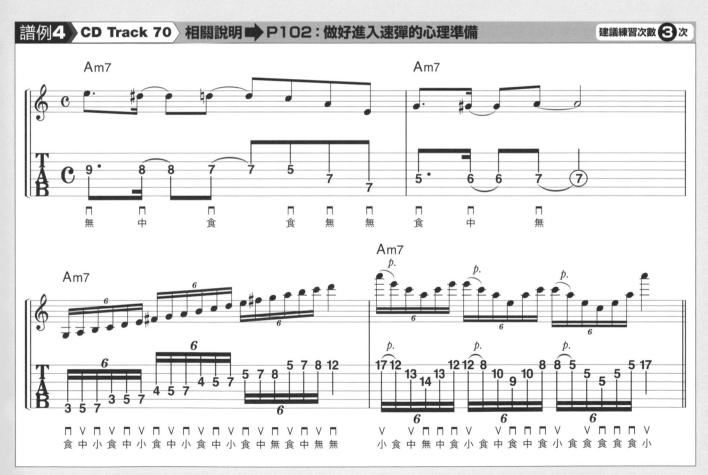

●前半段節奏較鬆散，後半段是以6連音為主的速彈樂句。不用刻意區分前半跟後半，如同畫一個大圓，試著去感受整體節奏。
【附錄CD的演奏速度＝115】

譜例5 CD Track 71 相關說明 ➡ P102：做好進入速彈的心理準備 建議練習次數 5 次

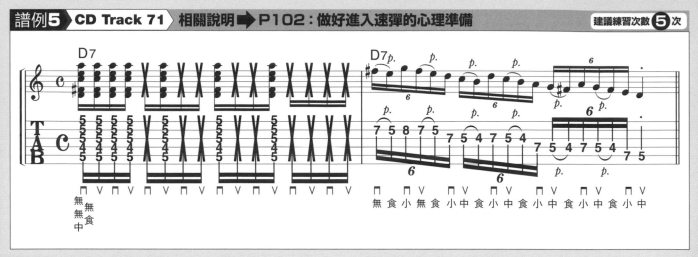

●從16分音符Cutting進入速彈的樂句。注意要是太在意速度，導致右手刷弦的動作越來越小，便會聽不出來是在彈哪個和弦。
【附錄CD的演奏速度＝112】

譜例6 CD Track 72 相關說明 ➡ P104：保持客觀！反覆聽自己的演奏 建議練習次數 3 次

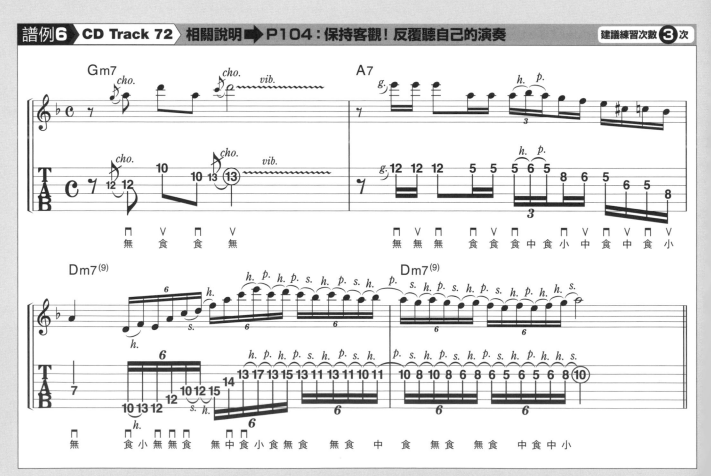

●包含許多豐富技巧的速彈樂句。將自己的演奏錄下來，確認推弦的音程、顫音的搖晃程度、搶勾弦的節奏及音量等細節。
【附錄CD的演奏速度＝120】

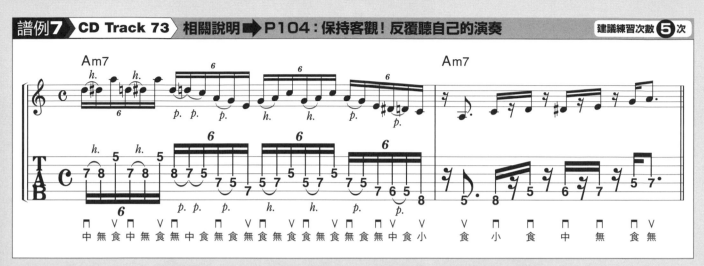

●聽錄音檔的時候，須特別留意節奏的"斷句"。第1小節是速彈演奏。注意第2小節當中休止符的部分要確實停頓，節奏聽起來才會清楚且明顯！
【附錄CD的演奏速度＝100】

譜例**8** CD Track 74 相關說明 ➡ P104：保持客觀！反覆聽自己的演奏　建議練習次數**3**次

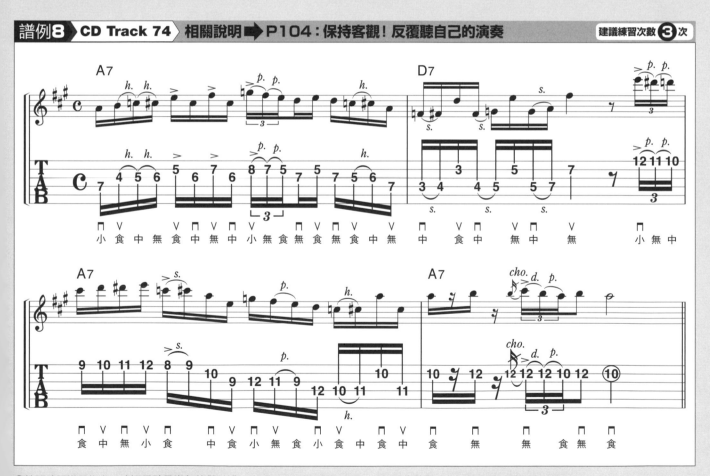

●練習時同樣得錄音。確認重點是樂句的"起伏"。多聽幾次附錄CD的演奏，確認重音位置、強弱等細節並於演奏時重現。
【附錄CD的演奏速度＝142】

第**6**章

光會紙上談兵

所以才會彈不快

contents

無論是Copy或創作,音階及樂理等知識對於速彈演奏都很有幫助。不過就算知道這些知識,實際上能否靈活運用又是另外一回事。本章所要介紹的不光是紙上談兵的理論,而是真正有用的音階及樂理。

訓練 NO.30 就算只Copy歌曲也要懂音階&樂理

起死回生的關鍵

● "Copy歌曲不需要懂音階的知識"── 捨棄這種先入為主的錯誤觀念！

● 只要記住各種音階，就能更有自信地演奏！

● 不必心急！從基礎開始慢慢練習然後記住音階！

一定要懂音階&樂理！

每個人練習速彈的目的不同，當然也有人是為了Copy歌曲才每天努力練習。一般而言，會認為音階及樂理等知識對於志在編曲、即興演奏、作曲，也就是對創作派的人來說是絕對必要的。其實這些知識對於想Copy歌曲的人也很有幫助！接下來就要告訴你學習音階和樂理的優點。

搞懂音階及樂理，自信滿滿地演奏

Copy派速彈吉他手學習音階和樂理，究竟會帶來哪些好處呢？首先是"能更有自信地演奏"這一點。完全不懂音階，只依賴簡譜演奏所產生的風險很大！要是一不小心忘記原本要彈的樂句，便會手足無措；或者猶豫了一下接下來該彈哪一格琴格，卻造成無法挽回的後果……但把音階給背起來，就算遇到上述情形也能立即反應過來。解決辦法是大膽地彈相同的音階內音就可以了！此外，若是夠熟悉指板上的琴格分別是哪些音，也就不會猶豫接下來該彈哪一格了。結論是當你能從"忘記要彈的樂句該怎麼辦……"的不安中被解放，就能更有自信地演奏！

用耳朵抓歌＝培養優秀的音感

第二個學習理論的好處是"提高用耳朵抓歌的效率"。抓歌老是依賴簡譜，會導致"演奏時過度依賴視覺"的情形，而無法好好訓練自己的音感。若是養成習慣，當有一天必須用耳朵抓歌便會感到痛苦萬分！不同的是，學會理論之後就能從歌曲的曲調及和弦進行推測出所使用的音階，這麼一來用耳朵抓歌的效率也會提高不少。此外，培養用耳朵抓歌的能力同時也能訓練音感，可說是一舉兩得。

表演時用得到的音階知識！

對於Copy派的速彈吉他手而言，學習理論還有第三個好處。舉例來說，為了讓Solo回到伴奏的部分變得更流暢，一般都會以多軌重複錄音（Over-Dub）的手法錄製CD。然而，表演時現場只有一位吉他手，若沒有好好編寫Solo的結尾，就無法順利連接回伴奏。這時候音階理論就很重要了！必須懂得相關知識才能好好編寫Solo樂句的結尾。

由此可見，學習音階&樂理不僅對創作派吉他手有利，對Copy派吉他手也有各種好處。建議各位可以秉持「一日一音階」的原則，從基礎開始慢慢熟悉理論！

訓練 NO.31 為何即興演奏總是千篇一律?

起死回生的關鍵

● 確認自己是否正在彈「平凡的Solo」！

● 多聽各種風格的速彈演奏，克服樂句的偏食！

● 把Solo看成一場對話，來段豐富且平衡感絕佳的演奏！

偷懶造就「平凡的Solo」

如同在上一章曾提過的，學習音階的理由之一正是「想要即興演奏」。事實上，記住五聲音階的音階組成及一些常用樂句，然後再配合曲調做把位橫移，就能"彈出像在Solo的感覺"。

但要是過度依賴這種做法，能拿來作為素材的樂句一直沒有增加，結果是無論何種曲風的Solo，都只是用8分及16分音符在音階上跑來跑去而已。尤其初學者特別容易彈出這種「以相同拍子在某個音階上游走的平凡Solo」，導致即興演奏的內容越來越像、逐漸失去創意。若想彈「帥氣的Solo」，首先要做的就是戒掉這種「平凡的Solo」。

聽歌不能偏食！

造成速彈Solo的內容一成不變，除了「不良的Solo習慣」之外當然還有其他原因。在初學階段，我們總習慣聽某位吉他手或者相同樂風的歌曲。也因此讓自己的即興演奏大大受到他們影響。Copy歌曲並進行研究固然很好，不過還是得考慮到整體平衡，最好是從不同風格的吉他手身上學習並練習彈各式各樣的樂句。

作者在年輕的時候曾經非常喜歡Paul Gilbert，簡直沒日沒夜地Copy他的歌。說到我當時的Solo內容，幾乎不斷在彈跳弦式分解和弦。雖然藉由Copy Paul Gilbert的演奏讓我學到不少東西，但我的Solo一直無法有所突破也

是事實。希望我的經驗能讓大家作為警惕。

Solo就像一場對話！

為了讓即興演奏的內容更豐富，我時時刻刻提醒自己必須把Solo看作一場「對話」。比方說，將自己彈的每一個樂句都想像成「一問一答」、「打招呼與回應」，或者「演講與喝采」等各種情境。當然有時候就算「自言自語」也沒關係！只要試著去捕捉這樣的概念，即興演奏的內容就會越來越具變化且變得更有趣。

此外，在對話中會分開來使用各種單字、助詞；語氣上也分為禮貌、輕鬆等等，即興演奏亦是如此。比方說，會話裡"強調重要名詞的形容詞"和即興演奏當中"用掃弦的方式彈高潮部分的雙音推弦"所扮演的角色相同。試著去捕捉「Solo是一種對話」的概念，就能掌握並活用各種技巧與音色，彈出平衡感絕佳的速彈演奏（譜例1的對話內容也收錄在附錄CD當中，請試著參考看看！）。

為了彈縝密且完成度高的即興演奏，請先記住「Solo的基本語言」，也就是音階。然後下一步才是做各式各樣的訓練，學習如何對應每種情況並自在地運用各種音階。

會話例　　　　哎 呀！　　　　　　今 天

樂句內容・動機

以推弦作為開頭招呼語　　　　　「引言」是輕鬆的上行樂句

真 是 個 適 合 速 彈 的 好 天 氣 ！

整段對話的重點。
為了加深聽眾的「印象」，演奏出帶有和弦感的掃弦樂句　　　強調的部分則彈長音符

「 對 啊 ！ 」 雖 然 我 很 想 這 麼 回 答

作為回應的推弦　　　　用「有點黏」的長音符
表達"難以說出口"的情緒

但 好 像 有 颱 風 正 在 接 近 喔

配合對話內容，以Diminished Scale演奏出不安的感覺　　　「禮貌性語氣」展現拍子的
分割也有其一致性

● 「哎呀，今天真是個適合速彈的好天氣！『對啊』雖然我很想這麼回答，但好像有颱風正在接近喔！」— 像在進行對話般的八小節即興演奏。一線譜下方的敘述為Solo樂句的內容及動機，可作為參考！

活躍於速彈的五種音階

起死回生的關鍵

● 記住各個音階指型和所產生的氛圍！

● 參考名吉他手的演奏，學習該如何使用這些音階！

● 不斷練習直到熟練為止！

速彈演奏最具代表性的音階

本章嚴選出速彈演奏時最常用的五種音階，要介紹給大家。右邊分別是各個音階從 A 音開始，主音在第5弦&第6弦的指型圖。要注意不光是按照指型圖把音給彈出來，請一邊參考附錄CD，嘗試演奏出不同音階所擁有的氣氛與世界觀。

從五聲音階衍生出來的音階

小調五聲音階（Minor Pentatonic Scale）是彈Rock和Blues曲風不可或缺的音階。不過若是改變彈法，也可以應用在Jazz與Fusion等各式各樣的曲風。所以除了速彈演奏之外，能活用於各種場合的五聲音階，可說是使用率高達100%的必備音階。

接下來是自然小調音階（Natural Minor Scale）。在小調五聲音階裡再多加兩個音，就成了自然小調音階。順帶一提若從C音開始彈的話，就稱為C大調音階。也就是說A自然小調音階和C大調音階的組成音是完全一樣的。

將自然小調音階的第六音升高半音，就成了多利安調音階(Dorian Scale)。這個升半音的音，被形容帶給人一種「粗糙」、「率性」的感覺。建議各位在練習時，並非硬把音的位置給背起來，而是試著去理解是在原五聲音階上多加了那些音、有那些音的位置不同等等，再去記住這些音階。

個性派速彈音階

和聲小調音階（Harmonic Minor Scale）是

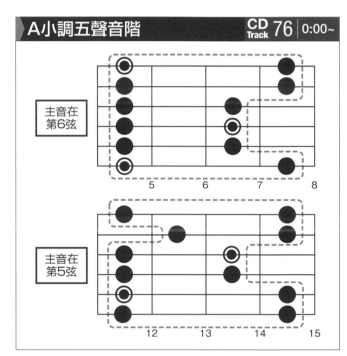

A小調五聲音階　CD Track 76　0:00~

主音在第6弦

主音在第5弦

【愛用吉他手】
Zakk Wylde、Steve Morse

※附錄CD收錄了各音階的上行及下行演奏，首先是「主音在第5弦的指型」，接著是「主音在第6弦的指型」。之後的音階示意圖皆同此觀念。

將自然小調音階的第七音升高半音的音階。經常出現在傳統Metal及爵士等樂風當中。

Diminished Scale的音階組成是全音、半音、全音、半音～的等間隔排列，其最大特徵是聽起來極度不安的聲響。Diminished Scale也很常用來彈Metal及爵士等或者其他樂風。

以上這兩種音階由於個性鮮明而在使用上有所

A自然小調音階

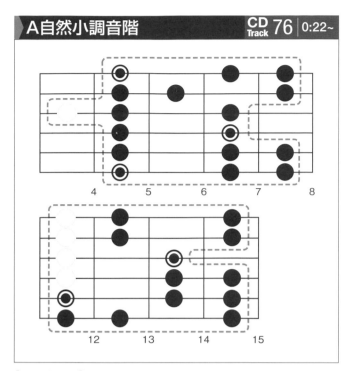

【愛用吉他手】
John Sykes、Paul Gilbert

A多利安調音階

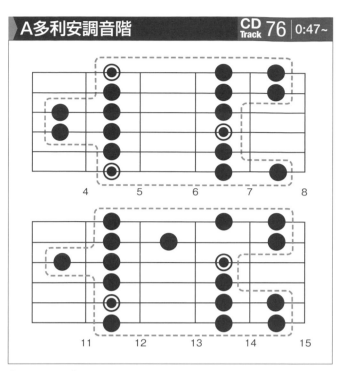

【愛用吉他手】
松本孝弘、Frank Gambale

A和聲小調音階

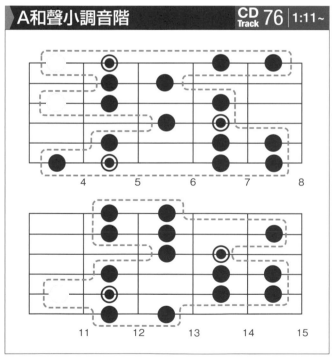

【愛用吉他手】
Yngwie Malmsteen、Chris Impelliteri

A Diminished Scale

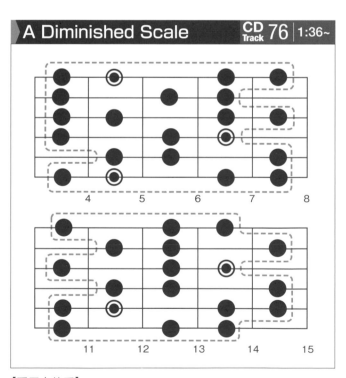

【愛用吉他手】
Yngwie Malmsteen、Tony Macalpine

限制。但它們在速彈演奏裡登場的機會可不少，
請大家務必要記起來！

訓練 NO.33 音階的各種活用法

起死回生的關鍵

● 演奏時用心留意音階所產生的氛圍！

● 認識每個音階的特徵音！

● 熟練各個音階之後，就來挑戰自創樂句！

留意音階的氛圍！

那麼要來介紹一下，曾在P.114所學過的音階長Solo範例。希望各位在彈這些樂句的時候，得好好留意音階所擁有的特性與其產生的氛圍。下表為作者本身對於各個音階的印象。請參考此表格，彈彈看P.117的譜例。此外，還有一點是須注意譜例中的和弦配置。

五聲音階、小調音階、多利安調音階

首先是彈A小調五聲音階的譜例1。俗稱的「五聲音階金句」，用途廣泛且頻繁出現在Rock、Blues系速彈演奏當中。請反覆演奏直到熟練為止。練習時再次確認勾弦及推弦等技巧的完成度。

接著是彈A自然小調音階的樂句。和彈小調五聲音階的譜例1不同，譜例2的特色在於都會用

到三根手指按同一條弦。確認譜例下方的標記，分別用食指、中指、小指及食指、無名指、小指按弦。

P.118的譜例3彈的是A多利安調音階。其中值得大家注意的是F♯音的用法。

兩種個性派音階

譜例4彈的是A和聲小調音階，為美式Metal的常用樂句。此樂句當中最大的特色是G♯音。正因為G♯音的存在才醞釀出獨特的味道！第1小節第2～3拍左手食指的橫移須注意維持好平衡。將食指根部貼在琴頸下方，能幫助手指的移動更為安定。

譜例5彈的是A Diminished Scale，特徵是強烈的不安感。對初學者來說或許是比較陌生的

音階名稱	作者的印象
小調五聲音階	➡ 充滿Blues或Rock的感覺
自然小調音階	➡ 流行樂常常聽到
多利安調音階	➡ 率性的成熟氛圍
和聲小調音階	➡ 帶有古典的味道，也就是Yngwie Malmsteen風！
Diminished Scale	➡ 無法從RPG遊戲的地牢中逃脫!?

譜例1 A小調五聲音階的Solo範例

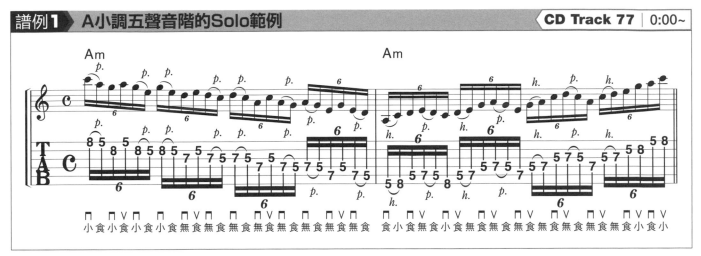

●小調五聲音階的速彈樂句。記住這是「經典Solo樂句」。

譜例2 A自然小調音階的Solo範例

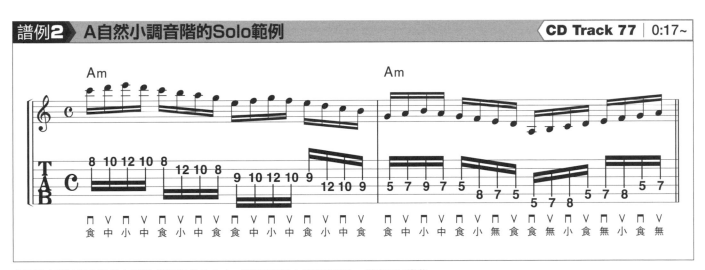

●要注意彈這個音階很容易變成「平凡的Solo」。譜例在第2小節變換把位，做出不同變化。

指型，建議先一個音一個音慢慢地彈。

譜例3　A多利安調音階的Solo範例　　CD Track 77 | 0:33~

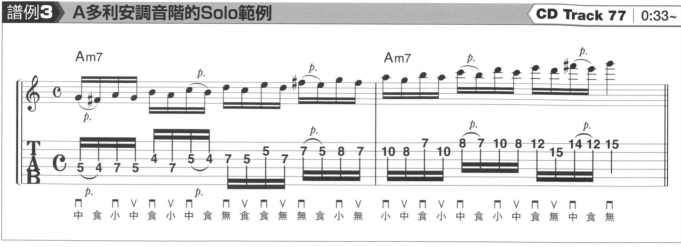

●在A小調五聲音階加上B音及F♯音的A多利安調音階。試著將演奏重點放在這兩個音。

譜例4　A和聲小調音階的Solo範例　　CD Track 77 | 0:50~

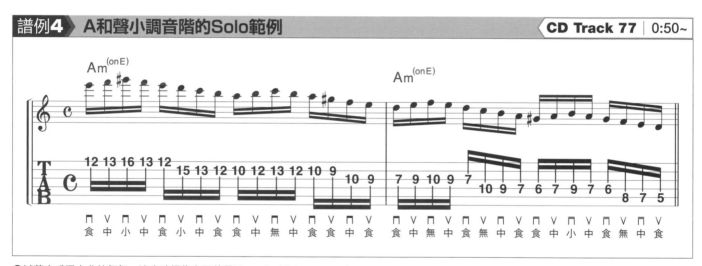

●試著去感受古典的氣氛，演奏時想像自己就是Yngwie Malmsteen！

譜例5　A Diminished Scale的Solo範例　　CD Track 77 | 1:07~

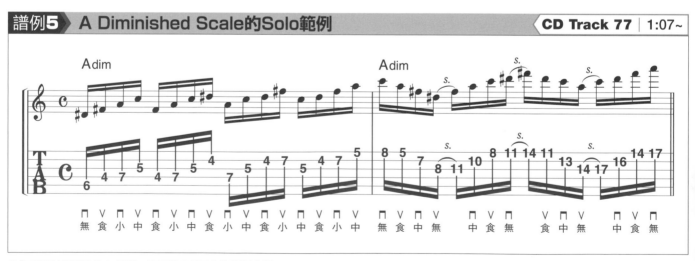

●「正統派」典型的Solo範例。確實做出第2小節的滑音技巧。

訓練 NO.34 超實用的五聲音階秘指型！

起死回生的關鍵
● 記住小調五聲音階主音在第3弦&第4弦的指型！
● 加上Blue Note彈彈看！
● 參考名吉他手的演奏，體驗五聲音階的無限可能！

主音在第3弦&第4弦的指型

若對知悉五聲音階的吉他手說"請用五聲音階彈一段Solo！"的話，大部分的人都會彈主音在第5弦&第6弦的指型（曾在P.114介紹過），來上一段好像在哪聽過、似曾相似的Solo。當然這種做法也不壞啦……但由於五聲音階的組成音原本就少，必須學會更多指型才能增加Solo的豐富性。在本章，請試著去記住少見的五聲音階指型，對將來的速彈演奏絕對很有幫助。

下圖為作者常用，主音在第3弦及主音在第4弦的五聲音階指型。整理出來之後，以下是各弦主音指型會用到的琴格。

■ 第3弦主音＝第2～5格

■ 第4弦主音＝第7～10格
■ 第5弦主音＝第12～15格
■ 第6弦主音＝第5～8格

尤其是主音在第3弦及第4弦的指型，只要記住以上這些音的位置，在指板上的演奏範圍將變得更寬廣。這麼一來，也就能跳脫一成不變的速彈吉他Solo！

加上一個Blue Note

下方指型圖當中標示三角形的音，也就是第2弦第4格和第3弦第8格的E♭音被稱為Blue Note。以較短的拍值演奏，或者滑音順勢經過這個音，便能帶出一種接近藍調的味道。即興演奏時彈追加了Blue Note的音階指型，更是別

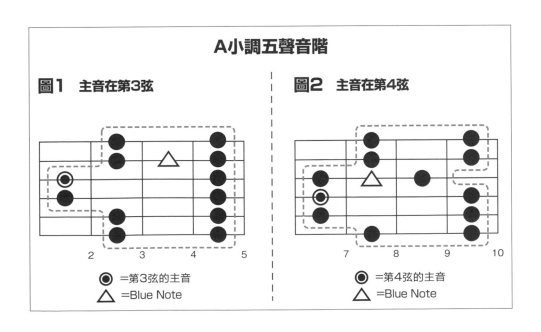

A小調五聲音階

圖1 主音在第3弦　　　　圖2 主音在第4弦

◉ ＝第3弦的主音　　　　◉ ＝第4弦的主音
△ ＝Blue Note　　　　　△ ＝Blue Note

有一番韻味。

目標是成為五聲音階達人！

來彈彈看這兩種秘指型的機械樂句（譜例1）吧！每小節依序彈「主音在第3弦→第6弦→第4弦→第5弦的指型」。請不斷重複練習，確實記住各個指型。

右方為作者推薦的五聲音階Solo曲目。請聽聽這些名吉他手們充滿個性的即興，作為演奏時的參考。

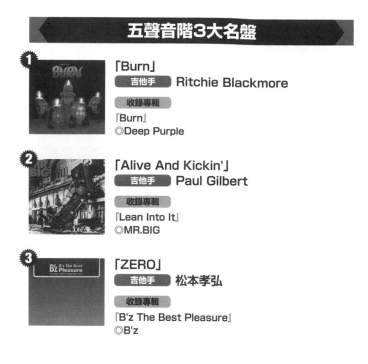

五聲音階3大名盤

1
「Burn」
吉他手　Ritchie Blackmore
收錄專輯
『Burn』
◎Deep Purple

2
「Alive And Kickin'」
吉他手　Paul Gilbert
收錄專輯
『Lean Into It』
◎MR.BIG

3
「ZERO」
吉他手　松本孝弘
收錄專輯
『B'z The Best Pleasure』
◎B'z

譜例1　包含四種主音指型的Solo範例　　**CD Track 78**

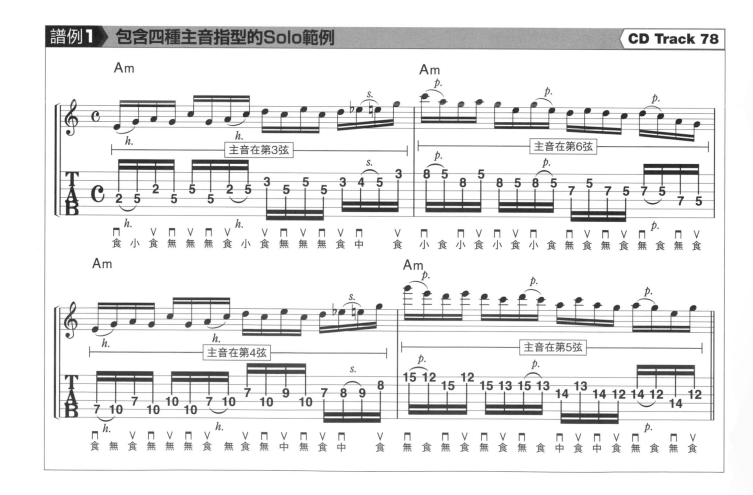

訓練 NO.35 超好聽的速彈Solo法

起死回生的關鍵

● 彈Solo的時候注意「起承轉合」！

● 學會更多能帶出「起承轉合」的節奏與技巧！

● 累積經驗並增加Solo的故事性！

即興演奏的傳說

在本章，要介紹的是作者本身實行的「速彈Solo編寫法」。為了讓大家擺脫像是音階練習般的平凡Solo、彈更豐富的演奏，我在P.112提出了「Solo是對話」的想法。建議可以和本章一起閱讀。而在這裡所要強調的是即興演奏的起承轉合與故事性。也就是要寫出一篇名為吉他Solo的「故事」來。

將Solo分為四等分！

作者在即興的時候，首先做的第一件事就是將

演奏「分為四個段落」。若是八小節的Solo將其分為兩小節，兩小節的Solo就以兩拍為一個單位。然後每一個段落分別扮演「起承轉合」的角色。

接下來要考慮的是能表現出「起承轉合」的具體內容。參考下方插圖，從節奏和技巧兩方面著手，將自己的想法寫在紙上並試著在每個段落演奏這些內容。

按照以上的步驟，Solo便會自然而然產生故事性。剛開始或許有些難度，但慢慢練習累積經驗之後，到了某一個程度甚至只要光聽和弦及節

表現「起、承、轉、合」的具體內容

彈6連音

加入複合節奏

彈32分音符

活用長音符及休止符

使用掃弦技巧

點弦、搥勾弦等技巧

當然少不了推弦

奏進行，就能立刻在腦海裡描繪出一整個故事。

不到的效果！

人生如戲，速彈亦如戲

下方譜例1為作者編寫的Solo（CD Track 79）。將演奏切割成四個段落，並指派它們不同的任務。詳細說明請參考譜例。

當然每個人各自有不同做法，我在這裡介紹的方法不能說是唯一的正確解答。不過，有 "認為自己的即興演奏無法讓台下的人變嗨" 的煩惱的人，不妨試試看我建議的方式。說不定會有意想

譜例1 帶有起承轉合，故事般的四小節Solo | CD Track 79

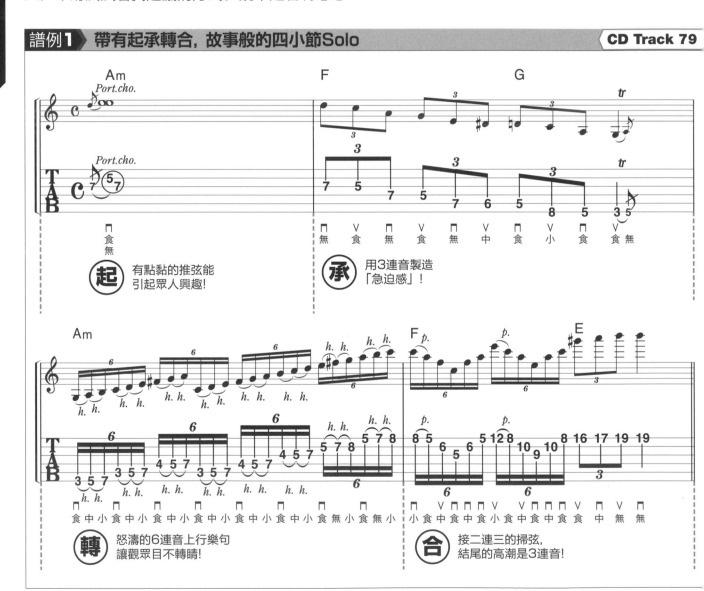

譜例1 CD Track 80 相關說明 ➡ P112：為何即興演奏總是千篇一律？ 建議練習次數 **5** 次

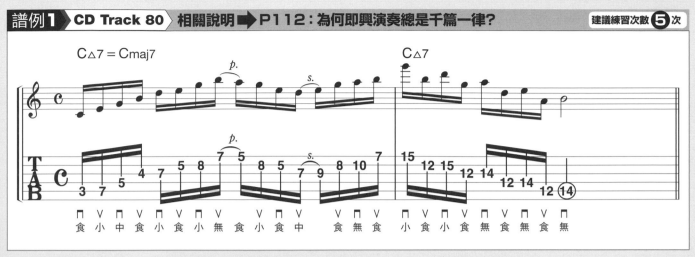

●最後是第6章的練習樂句集。首先是譜例1，演奏時請留意C△7這個音。第2小節為E小調五聲音階風格的樂句。譜例1雖然只彈一個和弦卻能營造出意外性，為即興演奏的最佳範例。【附錄CD的演奏速度＝128】

譜例2 CD Track 81 相關說明 ➡ P112：為何即興演奏總是千篇一律？ 建議練習次數 **3** 次

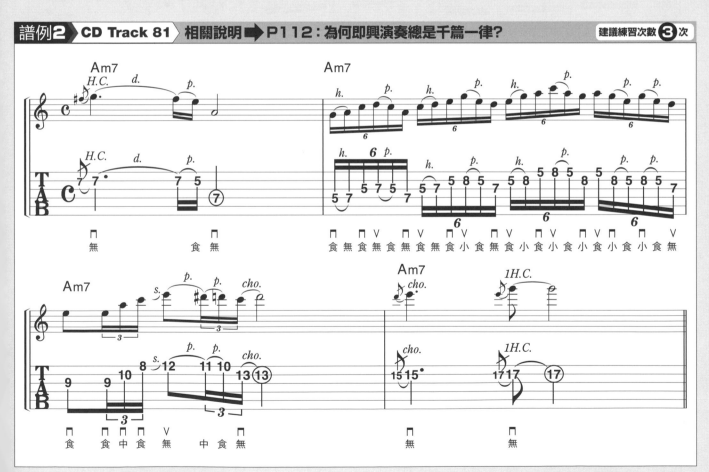

●另一個Solo範例。第4小節在速彈過後加入1音半推弦，讓樂句產生一些起伏。另外滑音的時候須留意音程。【附錄CD的演奏速度＝106】

譜例3 **CD Track 82** **相關說明 ➡ P112：為何即興演奏總是千篇一律？** **建議練習次數 3 次**

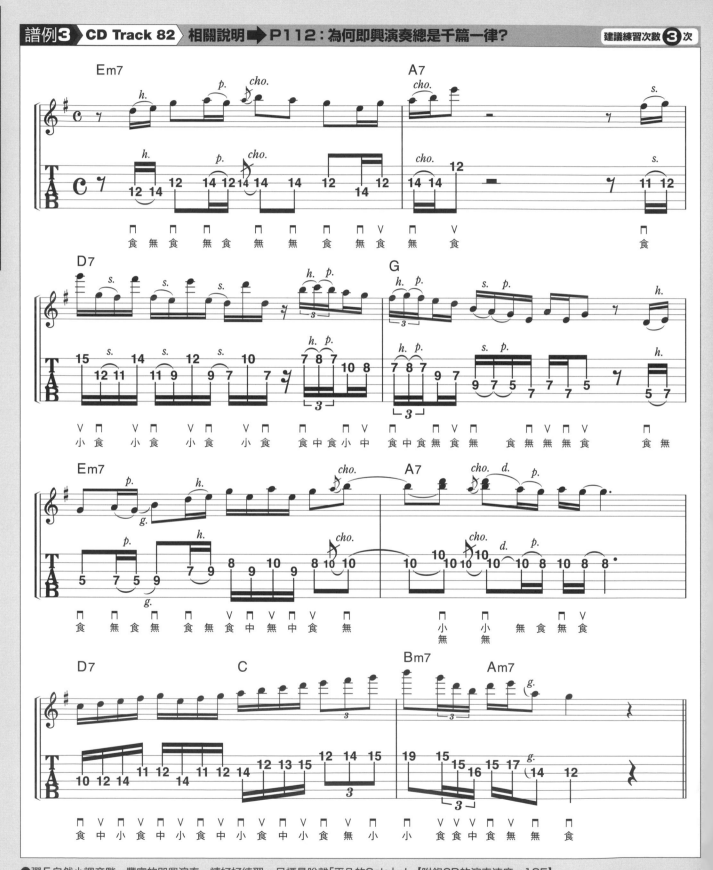

●彈 E 自然小調音階，豐富的即興演奏。請好好練習，目標是脫離「平凡的Solo」！【附錄CD的演奏速度＝135】

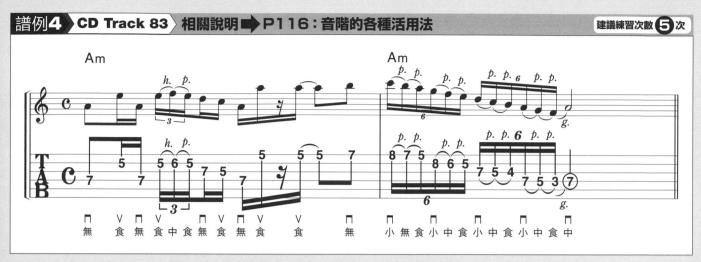

●彈A自然小調音階的即興練習。第2小節連續勾弦的動作要流暢。【附錄CD的演奏速度＝125】

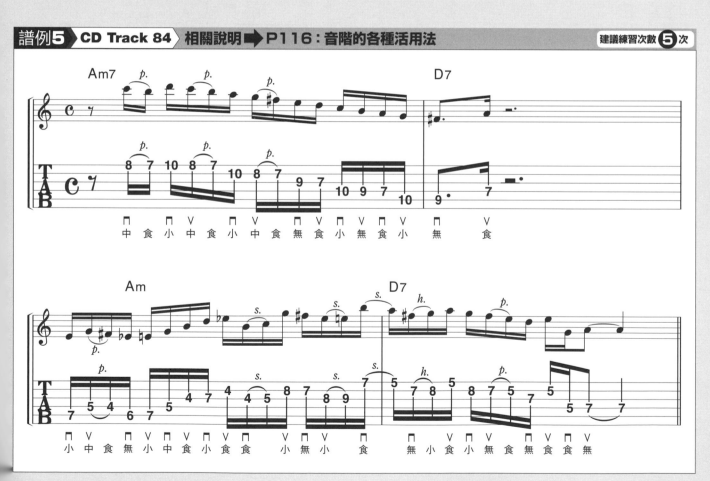

●彈A多利安調音階加上Blue Note。譜例當中隨處可見的「半音移動」令人印象深刻。【附錄CD的演奏速度＝137】

第6章 光會紙上談兵：樂句集

譜例6 CD Track 85 相關說明➡ P116：音階的各種活用法 建議練習次數 5 次

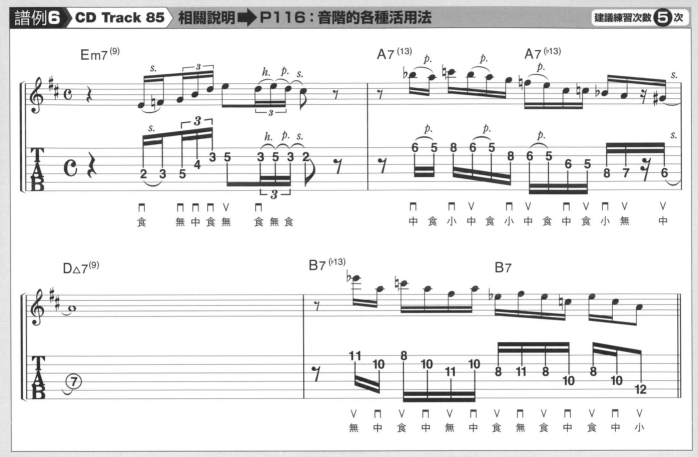

●第4小節為C Diminished Scale的樂句。試著理解並記住7th系和弦會"將和弦的根音升高半音之後成為根音"。
【附錄CD的演奏速度＝130】

譜例7 CD Track 86 相關說明➡ P116：音階的各種活用法 建議練習次數 5 次

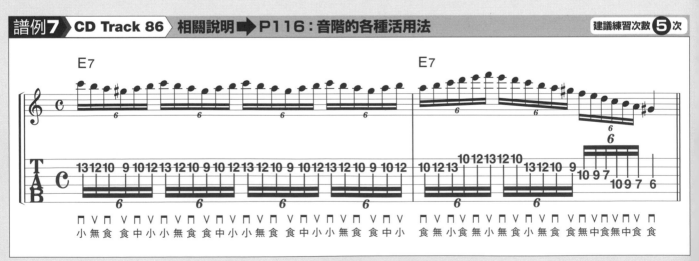

●A和聲小調音階的常用句。請試著流暢地移動食指！【附錄CD的演奏速度＝119】

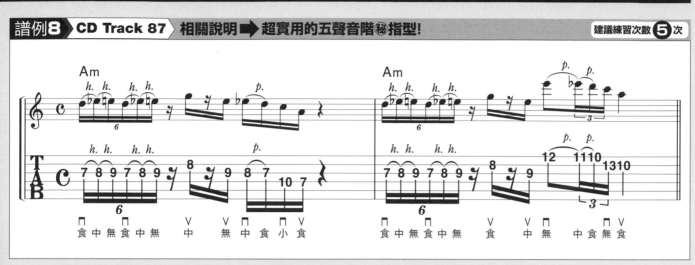

● A小調五聲音階的練習樂句，彈本書所推薦的第4弦主音指型。像是在唱歌一樣，彈出休止符及搥勾弦的味道來！【附錄CD的演奏速度＝122】

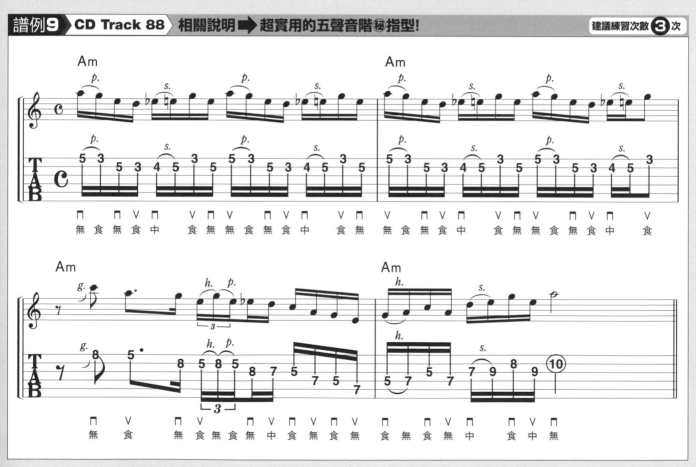

● 第1～2小節彈A小調五聲音階的第3弦主音指型。滑音時會經過Blue Note（第2弦第4格）。"如同「歌唱」般的韻味"—在即興演奏的表現上不可或缺。【附錄CD的演奏速度＝143】

第6章 光會紙上談兵：樂句集

譜例10 **CD Track 89** 相關說明 ➡ P121：超好聽的速彈Solo法 建議練習次數 **5**次

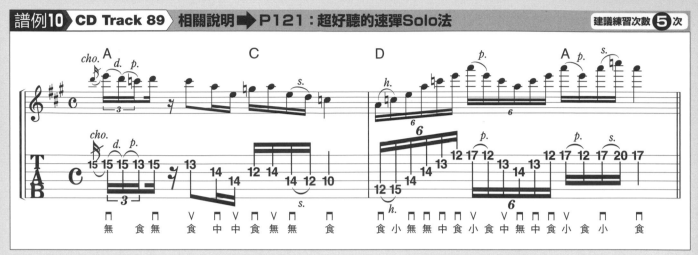

●Solo編寫的參考範例。值得注目的地方在於譜例10雖是只有兩小節的短Solo，卻藉由節奏與技巧變化確實營造出樂句的「起承轉合」！
【附錄CD的演奏速度＝118】

譜例11 **CD Track 90** 相關說明 ➡ P121：超好聽的速彈Solo法 建議練習次數 **3**次

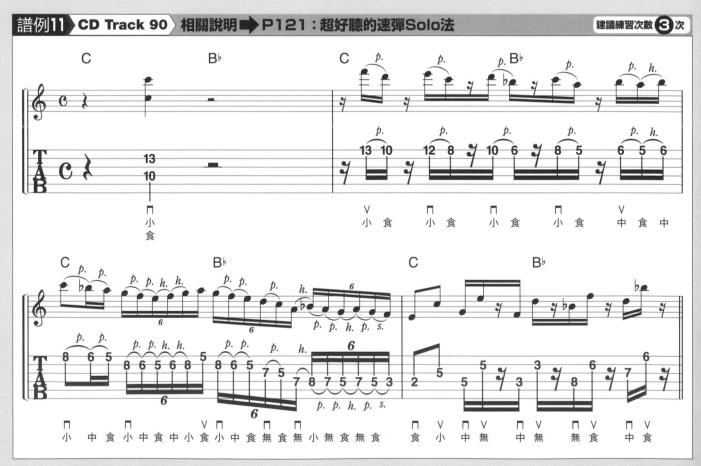

●另一Solo編寫範例。將C大調音階中的B音降半音，「C Diminished Scale」的樂句。將各小節獨立來看，注意其在「起承轉合」上所扮演的角色，並練習彈出樂句的起伏！【附錄CD的演奏速度＝126】

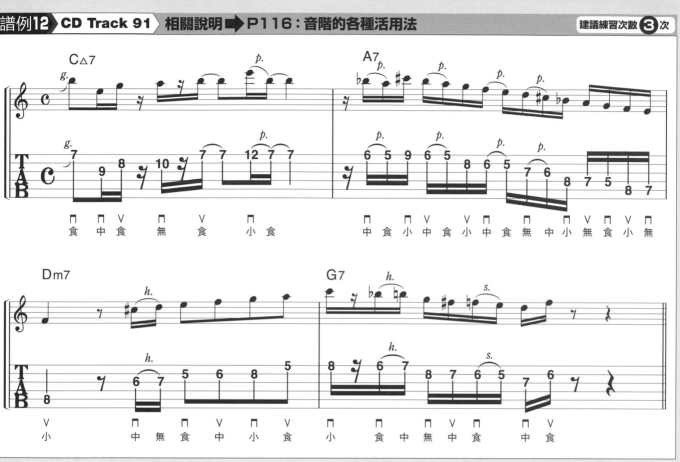

●第2小節為Jazz風Solo範例，彈的是D 和聲小調音階。用有點甜的Clean Tone圓滑地演奏。【附錄CD的演奏速度＝142】

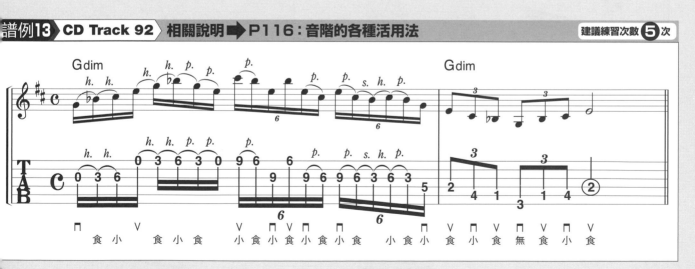

●G Diminished Scale的速彈Solo樂句。試著流暢地跳弦！【附錄CD的演奏速度＝105】

譜例14 CD Track 93 相關說明 ➡ P121：超好聽的速彈Solo法 建議練習次數 ③ 次

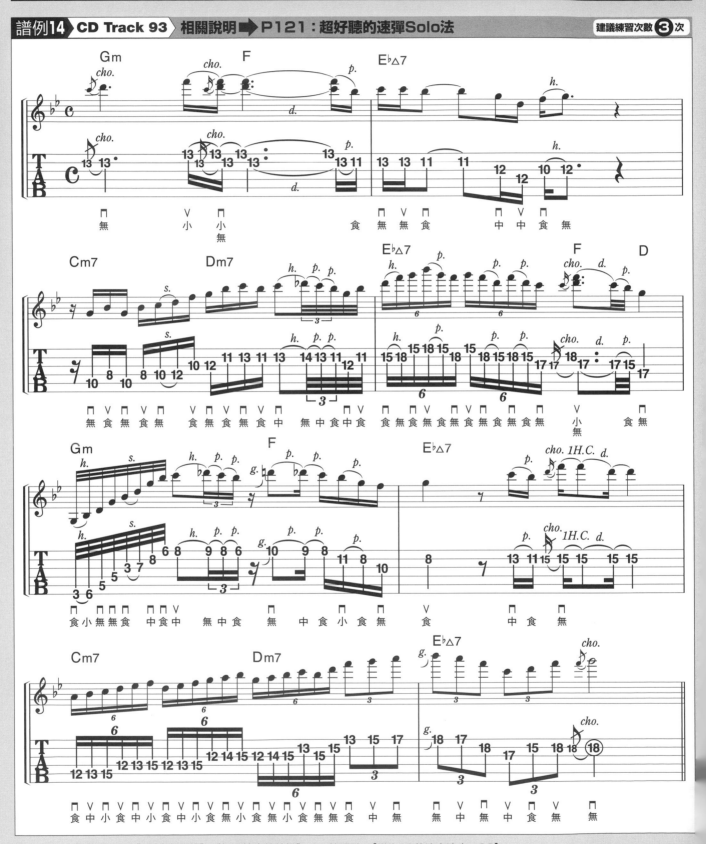

●練習時邊留意"速彈演奏"、"樂句表情"、"起承轉合的結構"……等重點。【附錄CD的演奏速度＝89】

超附錄!

最後，希望各位能抱著愉快的心情挑戰兩首長練習曲，確認一下自己到目前為止的練習成效。

在練習曲之後，刊載了目前吉他界首席講師・宮脇俊郎與本書作者・海老澤祐也的師兄弟對談。這部分可千萬別錯過！

練習曲 **1**

各種技巧滿載的疾走金屬！

■正確無誤且充滿感情地演奏

　最後替大家準備了兩首速彈樂曲，作為成果驗收以及總複習。首先是小調的金屬練習曲。樂曲當中包含掃弦、搥勾弦、Hybrid Picking、跳弦、點弦等技巧，都是之前學過的。請好好活用這些技巧，試著正確無誤且充滿感情地演奏。

　在第5小節，左手將第3弦第7格音往上推一個全音之後稍作停留，接著再用右手點弦&滑音。這是松本孝弘偶爾會使用的技巧。

▶ 確認重點

Check! **搥勾弦的節奏穩定？**

Check! **並非只靠氣勢唬人，變成「不乾不脆的掃弦」？**

Check! **雙手確實放鬆？**

Check! **跳弦時能避免產生雜音？**

Check! **把位移動時左手食指是否安定？**

▶▶ **CD Track 94**　收錄於附錄CD的第二段演奏為背景音源。

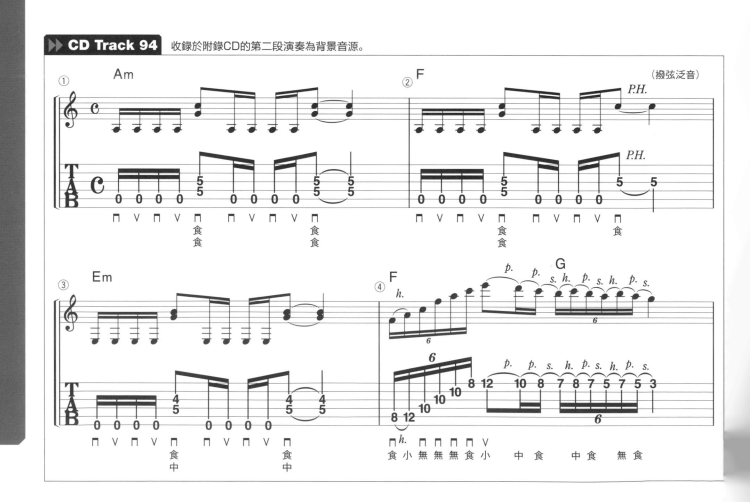

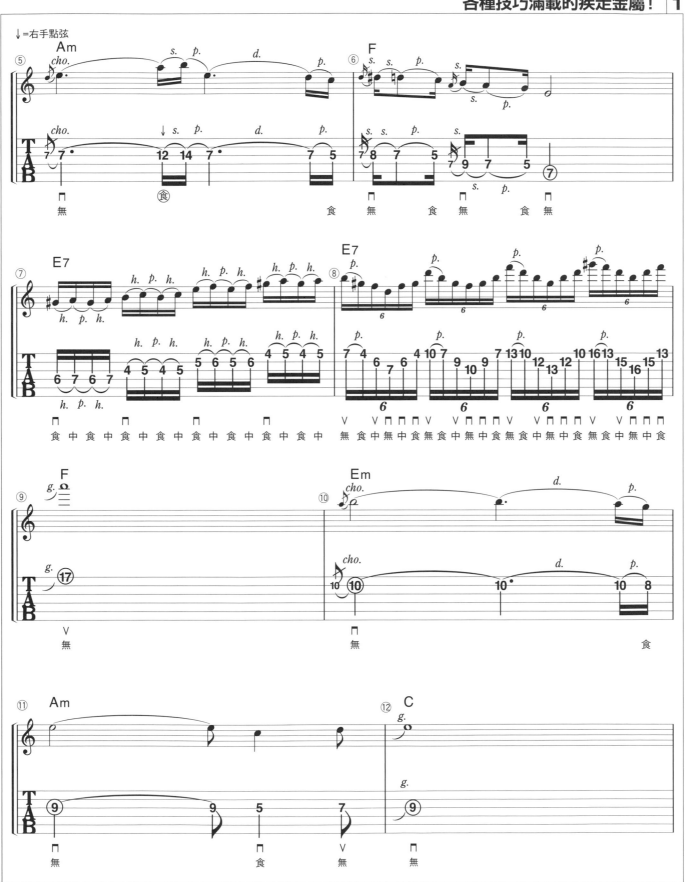

1 各種技巧滿載的疾走金屬！

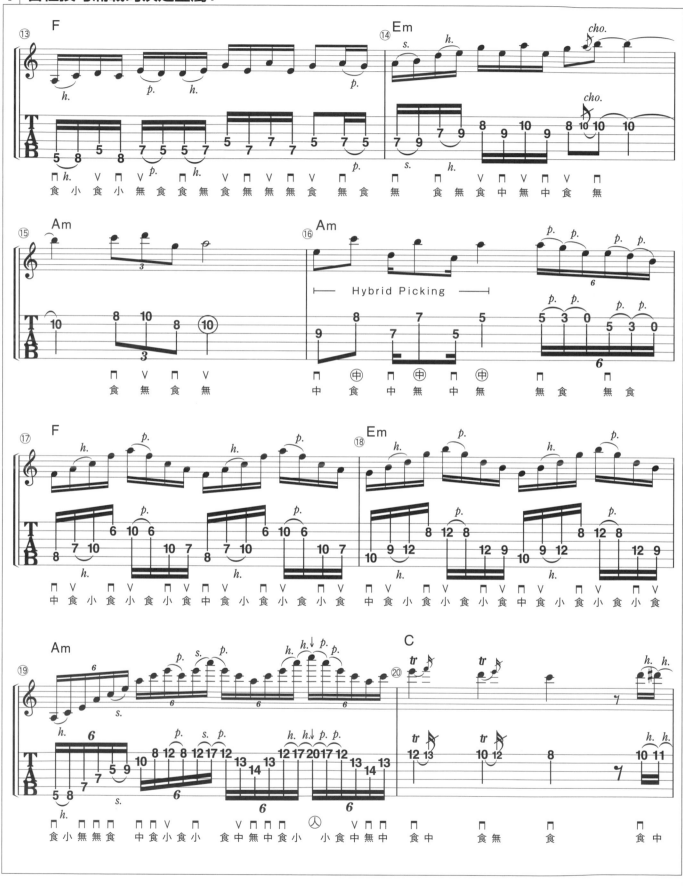

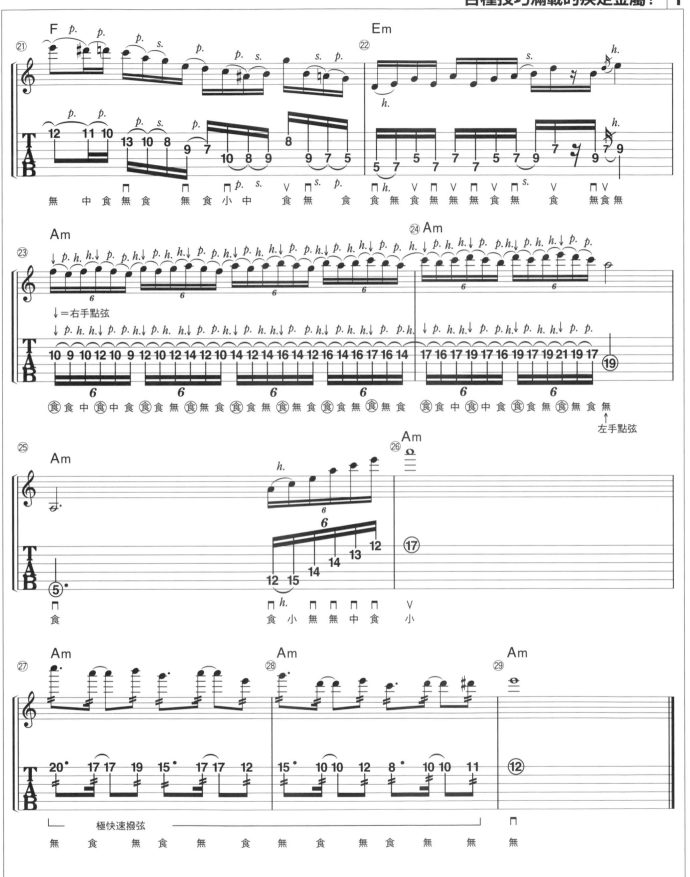

練習曲 2　華麗又清爽的Pop&Rock！

■注重整體律動＆細微的韻味！

充滿流行氛圍的搖滾速彈樂曲。開頭是三個音一組的16分音符模進樂句，Picking方式為交替撥弦。第9～16小節主要是彈E小調五聲音階。留意節奏的斷句，並試著彈出「緊湊的感覺」。第17小節～最後的段落，關鍵在於能否表現出壯闊的氣勢來。演奏時須注意整體律動，以及隱藏在樂曲當中細微的韻味。

▶確認重點

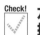 Check! 左手順利切換搖滾型與古典型握法？

 Check! 維持正確的Picking角度？

 Check! 左手各指流暢地動作？

 Check! 搥勾弦的音量一致？

Check! 平時就以表演為前提做練習？

▶▶ **CD Track 95**　收錄於附錄CD的第二段演奏為背景音源。

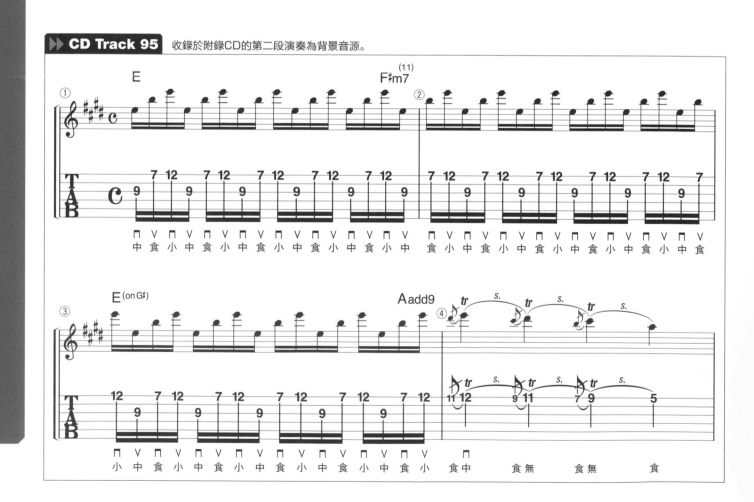

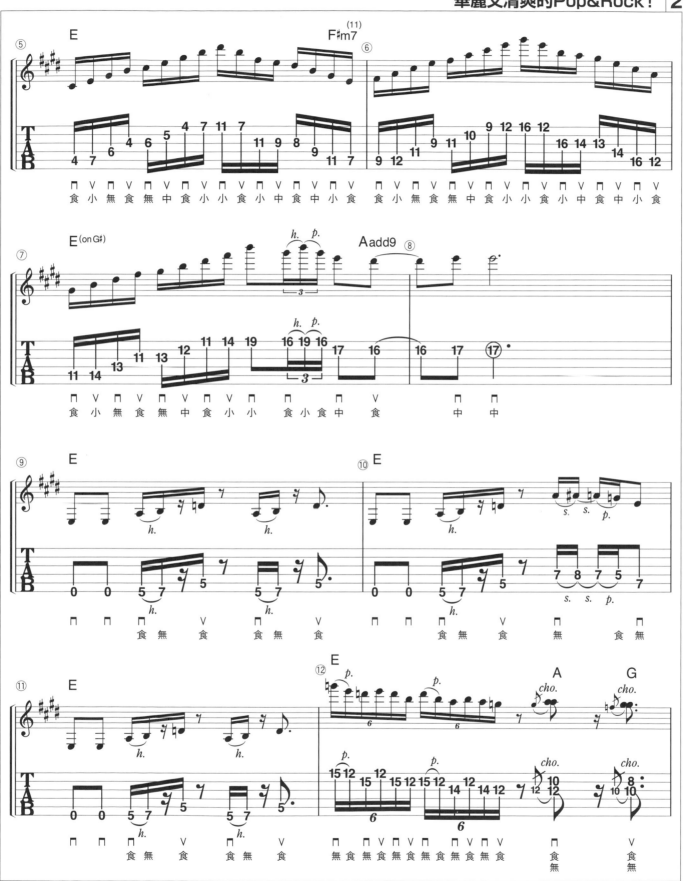

超附錄！確認成果！速彈綜合練習曲

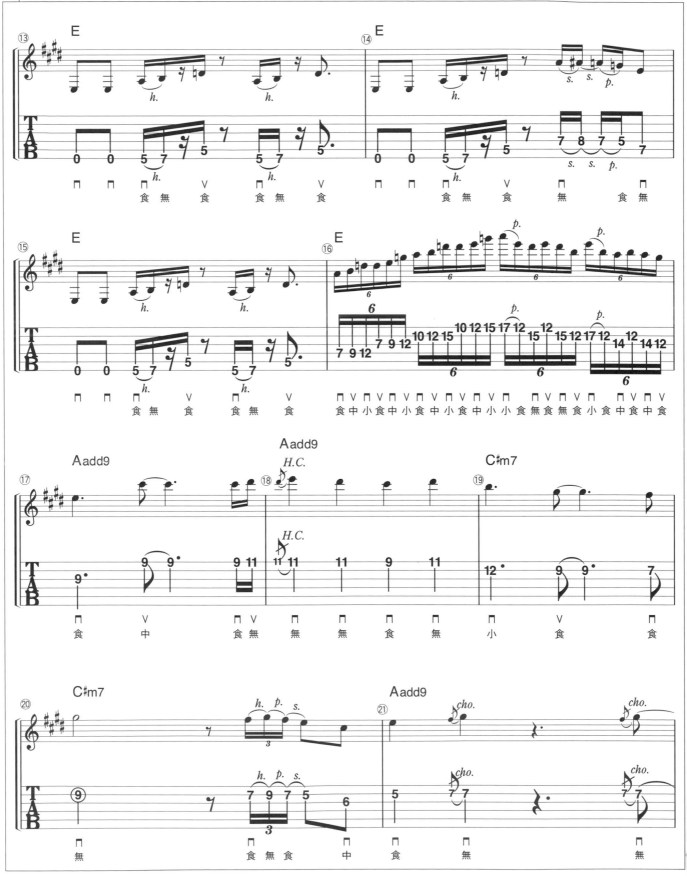

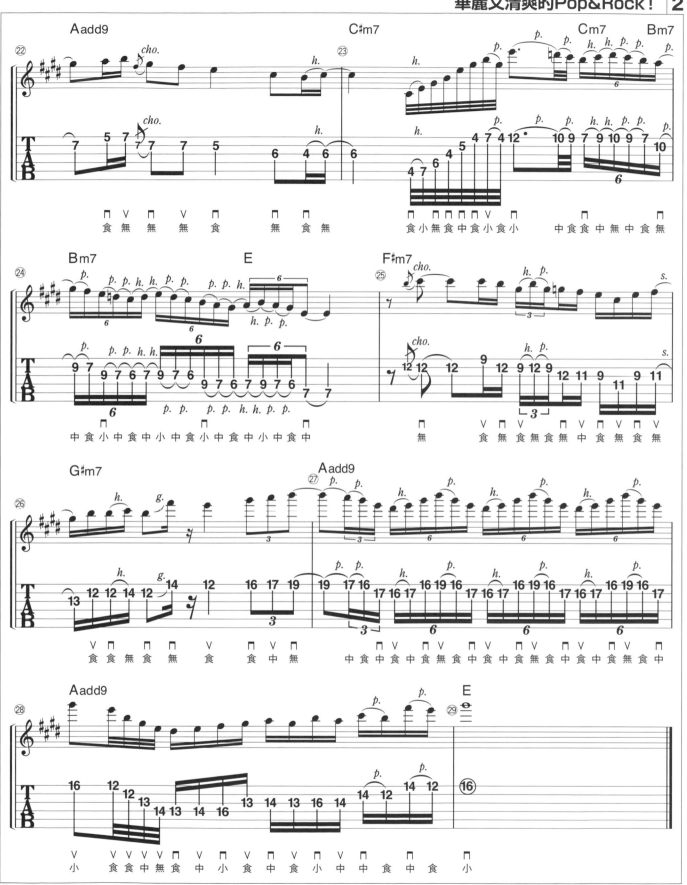

宮脇俊郎 ✕ 海老澤祐也
toshiro miyawaki　　yuya ebisawa

就讓我們來告訴你變快的秘訣！

宮脇俊郎
吉他教師界的巨擘！

海老澤祐也
本書作者，年輕的後起之秀！

擁有各種經驗的兩人對談

本書的作者海老澤，其實曾和發行許多吉他相關著作的宮脇俊郎學過吉他。堪稱師兄弟的兩人將進行對談，主題正是"速彈"。
務必要聽聽在練習上遭遇挫折之後，才開始研究彈琴姿勢的宮脇俊郎。
如何追求「具有音樂性且富含表情的速彈演奏」的經驗談。

Yngwie Malmsteen顛覆了以往的速彈概念——宮脇

海老澤 讓宮脇先生認識到速彈演奏的吉他手是誰呢？

宮脇 是Ritchie Blackmore。我一開始先迷上「Spotlight Kid」這首歌當中，Solo演奏最高潮的樂句。接著仍是他的「Kill The King」，我身邊有許多吉他手朋友也都有Copy這首歌喔。

海老澤 我還以為是Yngwie Malmsteen呢！

宮脇 我是一直到高中（1983年左右）才知道Yngwie Malmsteen的存在。「這是彈什麼東西!?」是我對他的第一印象。該說是次元不同嗎……Yngwie Malmsteen簡直完全顛覆了傳統速彈概念！。對於把Deep Purple 的「Highway Star」這首歌的Solo，看作是速彈演奏最高峰的我們這個世代而言，他的演奏簡直是完全不同的境界。海老澤是怎麼想的呢？

海老澤 我出生的時候（1985年）Yngwie Malmsteen已經出道了，所以我也身處在那個次元喔（笑）。讓我接觸速彈演奏的人物是Paul Gilbert。最喜歡的歌是MR.BIG的「Daddy, Brother, Lover, Little Boy」。我讀到吉他雜誌上有關MR.BIG的報導後覺得驚為天人，便開始蒐集他們的影像、音源及專欄。

宮脇 我記得當Yngwie Malmsteen和Paul Gilbert這兩人出現的時候，「速彈演奏怎麼可能這麼流暢！」—我和身邊的朋友因還此爭論不休呢！「只要改用細一點的弦，然後用超級順角度撥弦就差不多可以彈到那個速度了啦！」其中甚至有人誇下這種豪語(笑)。

海老澤 看來是場激烈的辯論呢！也就是說，宮脇先生總和身旁好友一起練習、精進速彈技術？

宮脇 也只有那個時候啦！我也曾有過"想變得像Yngwie Malmsteen一樣厲害"的時期。當時我很認真研究Picking的角度等等。比方說……演出的第一天全都用逆角度彈，第二天再改用順角度彈同一首歌，進行過類似實驗。

海老澤 那麼最後結果如何？採用哪種角度比較好呢？

宮脇 我在書裡也曾提到，平行或者接近平行的順角度能發出自然的音色，特別推薦給吉他初學者……。不過，我欣賞的吉他手也有不少人是用逆角度。像是Neal Schon、George Benson、Jeff Watson、Michael Schenker……等等，而John Sykes和Sean Lennon則是一速彈就改用逆角度。他們的速彈演奏特徵都是相當快速且音色顆粒分明。

海老澤 我也研究過Paul Gilbert、Chris Impellitteri、Yngwie Malmsteen這些人，然後模仿他們的Picking角度。除此之外宮脇先生還有什麼樣的經驗？做過其他研究嗎？

宮脇 我曾刻意用銼刀將Pick磨粗，以極端的角

度演奏。這麼做的話，Pick光輕輕摩擦弦就會發出聲音。是一種「kasukasukasukasukasu～」的音色。「啊、就是這個！」當時還以為自己掌握到不得了的關鍵。

海老澤 「kasukasu」嗎？（笑）。

宮脇 沒錯。不過後來發現這種「擦弦法」其實很難發揮，感到失望不已。比方說，開破音的話還稍微聽得見，要是再回到Clean Tone就完全不行了！而且如果彈Jimi Hendrix風格的樂句，在做交替Cutting及單音Riff時，Cutting的部分根本彈不好。

海老澤 感受到「擦弦」的極限了呢！

宮脇 嗯，畢竟一直依賴破音，就稱不上是良好的速彈演奏。……於是我開始研究Cutting。才發現Cutting彈得好的人都會確實將Pick握好，再溫柔地觸弦。這麼一來便能充分發揮Pick的彈性。正確來說，指的是以一種帶有彈性的力道去撥弦。所以無論Pick的材質硬或軟，都要柔軟地

擺動右手。

我也受到宮脇先生所提出的「彈性撥弦」理論的影響——海老澤

海老澤 也就是說，重新檢查自己的Cutting姿勢，也能讓速彈演奏更上一層樓囉？

宮脇 是啊，雖然我的速彈也沒有到非常厲害……完全比不上Yngwie Malmsteen（笑）。話說，在進行「彈性撥弦」的研究之後，無論彈哪種樂句或使用何種音色，都讓自己在整體音樂性的表現變得出色不少。若當時繼續使用「擦弦法」，我或許會成為一個在演奏上缺乏起伏、毫無情感的吉他手。總之我認為光彈快是不夠的，還必須在音樂裡投注更多感情，才能成為真正厲害的速彈吉他手。舉例來說，Robben Ford雖然沒有彈超快……但他的速彈演奏……充滿了音樂性及豐富的情感。Edward Van Halen也是如此。「彈性撥弦」能在不造成壓力的前提下讓弦產生震動，所以使

宮脇俊郎
toshiro miyawaki

PROFILE

1965年兵庫出身。23歲左右成為職業吉他手，開始做場活動。出版『終極吉他練習本（暫譯）』、『讓你想讀到最後的音樂理論教材（暫譯）』、『365日的電吉他基礎練習』、『終極吉他練習DVD — Cutting篇（暫譯）』等為數眾多的教材與教學DVD的人氣吉他講師。於東京練馬區設立了音樂學校並擔任講師。

宮脇俊郎ギタースクールHP　http://miyatan.cup.com/

近期推薦教材

『突破運指、撥弦、思考力的滯礙漸次加速訓練85式』
宮脇俊郎・著
◎典絃音樂文化國際事業有限公司 出版

PROFILE

海老澤祐也

yuya ebisawa

1985年出身於東京。擔任YK クリエイト（株）的執行董事。14歲時受到父親影響，開始演奏木吉他。高中～大學時期組過各種風格的樂團，大學畢業之後即成為職業樂手。截至目前為止曾參與中川翔子、水樹奈奈、AAA等歌手的錄音工作。此外，於自己成立的「Music School オトノミチシルベ」擔任吉他講師。

オトノミチシルベ・School HP　http://otonomichishirube.com/

近期推薦教材

『集中意識！
60天精通吉他技巧訓練計畫』
海老澤祐也・著
◎典絃音樂文化國際事業有限公司 出版

用這種撥弦法，速彈演奏將產生更豐富的音樂性。

海老澤　宮脇先生在『終極的演奏姿勢（暫譯）』這本教材當中有提到「彈性撥弦」的理論對吧？我讀了之後也受到很大的影響！宮脇先生認為速彈彈不快的原因是姿勢並進行了研究。我曾以為只要一心一意不斷練習，速彈就會越來越進步。但後來慢慢感覺到自己的極限，所以轉而向宮脇先生求救。也因此才見識到何謂具有表情的速彈演奏。而在這段過程當中，我領悟到更有效率的練習法並寫下這本書（笑）。是否能請宮脇先生分享一下該如何練習呢？

宮脇　說到速彈訓練不可或缺的，應該是半音階練習吧！我建議大家在彈半音階的時候試著做出強弱，比方說交替漸強和漸弱的表現等等。由於使用右手僵硬擺動的「擦弦法」，無法順利彈出樂句表情。所以這麼做不僅能替速彈演奏多增加一些音樂性和起伏，同時也可以練習做「彈性撥弦」。……身為一個速彈吉他手，不天天練琴是不行

的！然而光追求速度並非上策，我認為應該把速彈當成是音樂展現的一種手段才行。

海老澤　為了在音樂上有更精彩豐富的表現，也請各位讀者好好閱讀本書，進行肉體上的訓練！

[吉他雜誌]
為何速彈總是彈不快？
「明明拚命練習還是沒變快」這種人非讀不可！起死回生的35種訓練法

作者／海老澤祐也
翻譯／王瑋琦
校訂／簡彙杰
美術編輯／羅玉芳
行政助理／溫雅筑
發行人／簡彙杰
發行所／典絃音樂文化國際事業有限公司
　　　　　電話：＋886-2-2624-2316 傳真：＋886-2-2809-1078
聯絡地址／251 新北市淡水區民族路10-3號6樓
登記地址／台北市金門街1-2號1樓
登記證／北市建商字第428927號
印刷工程／快印站國際有限公司

定價／480元
掛號郵資／每本40元
郵政劃撥／19471814　戶名／典絃音樂文化國際事業有限公司
出版日期／2014年05月初版